竹内亮

镜头下的真实中国

[日] 竹内亮 著

黄立俊 编

上海交通大学出版社
SHANGHAI JIAO TONG UNIVERSITY PRESS

内容提要

本书是日本纪录片导演竹内亮的拍摄手记，记录了竹内亮从日本移居中国，并坚持用外国人的视角客观记录中国故事的点滴。书中以竹内亮的纪录片作品为主线，通过《我住在这里的理由》《南京抗疫现场》《好久不见，武汉》《后疫情时代》《华为的100张面孔》《走近大凉山》等一系列作品，展现了竹内亮眼中的真实中国。

图书在版编目（CIP）数据

竹内亮：镜头下的真实中国 / （日）竹内亮著；黄立俊编. —上海：上海交通大学出版社，2021
ISBN 978−7−313−25061−2

Ⅰ.①竹… Ⅱ.①竹… ②黄… Ⅲ.①纪录片−拍摄−概况−日本 Ⅳ.①J952

中国版本图书馆CIP数据核字（2021）第126011号

竹内亮：镜头下的真实中国
ZHUNEI LIANG: JINGTOU XIADE ZHENSHI ZHONGGUO

著　　者：[日]竹内亮		编　　者：黄立俊	
出版发行：上海交通大学出版社		地　　址：上海市番禺路951号	
邮政编码：200030		电　　话：021-64071208	
印　　制：苏州市越洋印刷有限公司		经　　销：全国新华书店	
开　　本：787mm×1092mm　1/32		印　　张：4.625	
字　　数：70千字			
版　　次：2021年8月第1版		印　　次：2021年8月第1次印刷	
书　　号：ISBN 978−7−313−25061−2			
定　　价：58.00元			

亮叔的三个『标签』

竹内亮导演真的"火"了。

2021年初第一次见到"亮叔"（他的团队成员这么称呼他）时，他刚刚结束上一场采访，在跟我们的聊天过程中，同时还有来自央视的摄影师在拍摄着素材，等我们的采访结束时已经是晚上七点，而亮叔稍作休息又要去新浪微博参加一场直播活动。

但亮叔本人对他的"火"似乎看得很淡，用他自己的话说，"跟网红没有区别，最多过个一两年就凉了"。你看，他这样一位标准日本"大叔"，用起中国的互联网语言也是驾

轻就熟。

至于自己为什么会"火"起来，亮叔并没有给笔者一个明确的答案，他反复提到的是，他只是始终坚持做自己觉得有价值的内容。

"火"了以后的亮叔有很多身份：南京市"金陵友谊奖"获得者、南京传媒学院客座教授、综艺节目常驻嘉宾等，但笔者认为，亮叔之所以能在移居中国创业八年之后获得今天的瞩目成就，有三个最为主要的标签："纪录片""日本导演""互联网"。

首先是"纪录片"。2020年的新冠疫情对于很多人来说是严重的打击，无数像亮叔这样的内容创业者都因为疫情的影响业务减缩，甚至倒闭关门。特别是疫情在中国刚刚爆发的前几个月，当时的内容创业圈子弥漫着一股哀怨甚至绝望的氛围。但亮叔的团队这几年拍摄《我住在这里的理由》都是聚焦于普通人故事的纪录片风格，而亮叔本人更是有十年在NHK等日本主流媒体拍摄社会、政经等所谓"硬核"纪录片的经验，因此在考虑如何使自己公司持续运转下去之际，他想到了用一双发现真实的眼睛和一台摄像机，记录疫情相关的内容，这也成就了后来跨国界甚至跨文化圈的内容

产品——《南京抗疫现场》。

再说说"日本导演"。2013年亮叔来到中国定居，而且选择了在外人看来并不太适合日本人生活的南京，但南京这座城市不但接纳了这位来自日本的导演，而且成了亮叔用自己的镜头向最普通的日本网民和观众介绍中国2020年防疫真实情况的绝佳城市范本。南京作为一个常住人口接近一千万的超大城市，把确诊人数控制在两位数且没有一例死亡病例，在这次疫情中表现出色。此外，作为身处东部沿海地区、经济发达的省会城市，南京城市管理的软件，包括互联网技术以及政府反应速度也都值得称赞，亮叔身在其中，在防疫最为紧张的阶段，也只需要动动手里的摄像机，就能拍到许多中国防疫的真实细节。而从效果来看，《南京抗疫现场》的确在很大程度上刷新了日本网民对于中国的认知。

最后就要提到"互联网"了。亮叔团队的作品此前主要在互联网上传播，新浪微博、哔哩哔哩等平台是他们的主要阵地，这也导致了在没有被中国的主流媒体关注之前，亮叔作品的主要受众和粉丝，都是"80后""90后"，甚至"00后"，这批相对年轻的受众有"互联网原住民"之称，他们从一出生就身处网络世界，他们本身有着较高的资讯收集和传

播能力,同时也对如何让外国看到真实中国的情况有着更迫切的意愿,而且他们对于亮叔的日本人身份也有着更为中立的态度。这些中国"改革开放"后世代的风貌特征,对于亮叔的作品能够更快速、更全面,也更健康地在互联网上产生影响力,起着非常重要的作用。

而亮叔本人也清楚知道这一点,他在本书的编写过程中反复强调,中日关系的改善,希望是在中日两国年轻世代的身上,因为他们更愿意了解对方的观点,也更在乎对方是怎么看自己的。而这也是笔者在编写本书过程中体会最深的。

黄立俊

二零二一年　初夏

第一章

我住在这里的理由

第二章

疫情、隔离、摄像机

第三章

《南京抗疫现场》的诞生

第四章

好久不见,武汉

第五章

后疫情时代的中国

第六章

少年中国

第七章

通过对话　避免误读

第八章

从"和饭"到"华饭"

第一章

我住在这里的理由

你好，我叫竹内亮，是个日本人，工作是纪录片导演。

如果你问我，2021年最想做的一件事情是什么，我会告诉你：我想去拍一部跟长江有关的纪录片，沿着长江流域走遍从青藏高原到上海的6 300多千米全程，青海、云南、四川、重庆、武汉、南京，这些地方我都想拍到。为什么？因为我想记录这十年来中国长江流域的巨大变化，同时也想用这部纪录片记录下我和中国这十年间的特殊缘分。

我决定住在中国

2010年，我因为工作关系踏上了中国的土地，当时是要为日本放送协会(NHK)拍摄一部三集纪录片《长江天地大纪行》，内容是关于中国的长江。为了完成这部纪录片的拍摄，我去了中国的很多地方，包括青海、湖北、江西、安徽、江苏、上海等。而当我的拍摄对象知道我来自日本之后，他们中的很多人就都会跟我聊一些他们知道的跟日本有关的事情，有意思的是，除了"米西米西""花姑娘"这些他们从老电影中学到的"奇怪"日语之外，他们中的很多人还会说起自己认识的日本名人，诸如山口百惠、高仓健。

对与我一般大的三四十岁的日本人来说，山口百惠和高仓健是属于20世纪80年代的明星，可以说是"过气"了。但在中国社会，哪怕到了2010年，很多人对于日本明星的认

知还是停留在了上一个世纪，这让我有了很深的感触：也许
大多数普通中国人根本不知道现在的日本是什么样的。如
今回想起来，那次拍摄的感受也许就是我想要从日本搬到中
国来的内心动力之一，在我脑海里出现了一些要为中国人介
绍日本文化的念头，这也成为我后来开始拍摄纪录片《我住
在这里的理由》的一个非常重要的契机。

　　2013年8月，我跟我的妻子赵萍从日本移居到了中国南

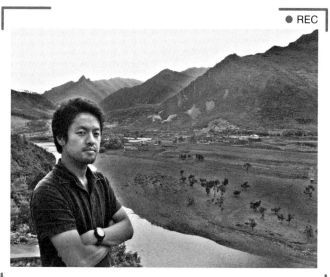

● REC

2010年拍摄长江纪录片时的纪念照

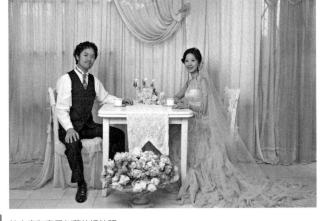

● REC

竹内亮和妻子赵萍的婚纱照

京,最初的打算就是在中国制作一些向中国老百姓介绍日本文化的节目,但真正实现这个计划,也就是《我住在这里的理由》第一集正式上线,却是在搬到南京的两年以后,也就是2015年的11月5日了。

从计划到最后落实之所以间隔了两年之久的原因其实很简单——中日关系当时比较糟糕。2012年的时候,因为钓鱼岛的问题,中日两国关系紧张,与日本相关的话题就变得有些敏感。因为我是纪录片导演出身,所以到了中国以后

第一步设想就是和中国当地的电视台合作，但因为两国关系，当时许多电视台不愿意播与日本有关的节目，因此没有一家电视台愿意与我合作。

我们的计划完全被打乱了，但生活还是要继续下去，我跟我妻子已经放弃了在日本的一切，搬到了南京生活，没有工作就意味着没有收入，要生活下去，我们必须想办法。

于是，我只好选择与日本的电视台合作，在南京为日本的电视台拍摄跟中国有关的纪录片素材，因此我也终于有了稳定且不低的报酬，时间久了之后，我就慢慢习惯了这样的工作和生活。

移居中国的初心

2015年的某一天，我的妻子赵萍对我说："亮，我们为什么来到南京啊？我们为什么放弃在日本的所有搬到中国啊？你现在做的事情和在日本的时候没有区别，根本没有意义。"我被妻子的话点醒了，我来中国的目的是要做介绍日本文化的节目，怎么日子过着过着，竟然把自己的初心给忘记了呢？

话虽如此，但当时中国电视台的情况依旧没有改变，我在传统媒体这一边肯定是没有出路的，于是我们把目光转向了视频网站。2015年的时候，中国的网络视频已经发展起来了，优酷、爱奇艺、哔哩哔哩这些网站也开始有了自己的节目。

但说老实话，当时的我对于网络视频节目有些看不上，因为在2013年、2014年那会儿，网络节目水平非常低，根本

不能跟电视台出的节目水平相比。但现在回过头来看,到了2015年,中国的网络视频节目就慢慢发展起来了,有一些节目的影响力还蛮大的,于是我们决定自己也试试,自己制作,自己上传,这样的话,就没有很多限制,创作上也更自由。就此,我们决定制作属于自己的网络视频节目。

决定要做网络视频节目之后,怎么做就成了一个绕不开的话题。我的妻子赵萍提议,以拍摄住在日本的中国人作为起步,我觉得她这个想法挺好的,一方面住在日本的中国人虽然跟我们的目标观众在地理上有一定的距离,但毕竟是中国人,所以还是有亲切感的,另一方面,我与妻子赵萍在离开日本之前,也结识了很多住在日本的中国朋友,有一定人脉,要找拍摄对象也不是非常困难的事情,所以我们马上确定了这个方向,也确定了节目名字《我住在这里的理由》(简称"《我住》")。

接下去就是要找到合适的拍摄对象。《我住在这里的理由》的第一期主人公是一位住在东京浅草地区的漫画家,2015年的时候,去日本旅游的中国人还没有这两年那么多,所以当时选了对于中国观众来说比较熟悉的东京的浅草寺作为拍摄地点,之后,我们通过互联网找到这位漫画家,跟她

●REC

《我住在这里的理由》第一集的拍摄现场

联系后最终得到了她的同意。

当时我的团队其实就我和我妻子两个人。然后就要提到一个重要人物：冬冬。他的日本名字阿部力更为人知晓，他是日本的知名演员，同时又是中日混血，能说非常流利的中文（冬冬中文是后来学的）。我跟冬冬是在2010年拍摄长江纪录片的时候认识的，当时我们就非常聊得来，还约定以后一起做介绍日本文化的节目，而五年后恰好有了这样一个

机会。

　　因此,我们启动这个项目的时候,我就找到冬冬,问他有没有兴趣来参与这个项目,他马上就同意了。最让我感动的是,拍《我住在这里的理由》的最开始半年时间里,冬冬完全是免费出镜,没有拿我一分钱的酬劳。半年免费出镜,而且还是日本知名演员,这样的人现在真的很少,可以说几乎没有了,冬冬完全是为了完成我们当年的梦想而帮我做的,我直到现在都依然感激他。

● REC

竹内亮和阿部力（冬冬）的合影

就这样，到2015年11月5日，第一期《我住在这里的理由》正式上线，而我的创业故事也正式拉开了帷幕。

我平时有时间还会回看早期的一些作品，前段时间我看到《我住》第一集节目画面上滚动着很多"导演我来考古"之类的弹幕，我知道这些观众可能是因为我们团队2020年的几部跟疫情有关的作品而认识了我们，于是来翻看过去的作品。这让我非常欣慰，也十分感恩。

从最初的坚持，到开始一点点收获。我想，这也坚定了我住在这里的理由吧。

第二章

疫情、隔离、摄像机

2020年的新冠疫情改变了很多人的命运轨迹，而更多的人因为疫情和之后的抗疫需要，不得不面对生活方式的诸多改变，这些改变有些正在褪去，而有些则可能要伴随我们很久很久。对于我和我的团队来说，疫情给我们带来的改变也是深刻的：疫情前，我们制作的内容以介绍日本文化的娱乐内容，以及住在中国的日本人和住在海外的中国人的人文节目为主，但突如其来的疫情，让我们开始记录起身边跟防疫抗疫有关的小事，没有想到，这些"被动"的改变却让我们收获了意料之外的关注。

令人措手不及的疫情

2020年1月中旬的时候，我第一次听说了武汉疫情的消息。当时我在日本出差，因为正值日本的新年正月，就带上了我的儿子，去了自己在日本千叶县的老家，见我的奶奶和其他亲戚。有一次跟家人聚会，我的一位伯伯问我："听说现在在中国发现了一种新的病毒感染的病例，没问题吧？"我当时回答说："就两三例而已，没事儿！"

可当我1月23日带着儿子从日本返回中国时，却在飞机上发现，很多人都戴着口罩。这让我觉得非常诧异，随之而来的，就是"武汉封城"的消息。"封城是什么意思？"这是我当时的第一反应。等我下了飞机，发现机场里几乎所有人都戴着口罩，这时才开始觉得有些害怕了，心想："为什么会这样？"

回到南京之后，我就感觉到空气中弥漫着紧张的气氛。

我当时去了超市，街上几乎就没有人了，超市里的东西也很少，大家都开始抢着囤东西，相信普通中国人跟我的诧异程度差不多，大家都从来没有见识过那种状态。

回到南京没几天，我因为工作安排的原因，需要再飞一趟日本，但是我当时内心是非常纠结的，一方面我觉得放不下在中国的家人，因为当时日本还算比较安全但中国的情况不太乐观，另一方面这次日本之行又是很早之前就安排好了的，无法调整。内心挣扎了很久之后，我最后还是决定去完成既定的工作安排。

除了行程上的纠结之外，我还不得不对公司制作的节目内容进行了调整。我们平时做的节目《我住在这里的理由》是每周四固定上线更新的，而当时原定于1月30日上线的内容是一个关于吃吃喝喝的非常轻松愉快的内容，但很明显这些内容跟当时的社会整体气氛已经完全不搭了，所以我们必须要对上线的内容做出调整。后来我们临时决定拍一条跟疫情有关的视频，正好我认识一位在北京从事医护工作的日本人护士，她比较熟悉如何正确戴口罩以及对于病毒和防疫的一些常识，同时又符合《我住》这一系列片的拍摄对象的要求（住在中国的外国人），所以最后定下由她介绍各

种防疫措施作为那一期节目的替换。

当时我把公司里的摄像机等设备统统拿回家里，因为想尽量减少人员的接触，对这位日本人护士的整个采访都是由我一个人独立完成，之后把素材交给后期剪辑的同事。虽然只是一个简陋的视频连线采访，但现在看起来，也算是我们整个疫情系列中的第一条片子了。

1月29日，我又一次前往日本，现在回想起来，可能正是再次到达日本的那个瞬间，让我有了日后去拍摄《南京抗疫现场》的念头。我记得，当时到了日本入境口的时候，我非常轻松顺利地就入了关。我原来想的是，自己毕竟来自中国，可能需要面对很多检查和询问，至少也会问一下我"近期有没有去过武汉"之类的问题，但事实却是，什么都没有。在中国疫情如此严重的时候，日本居然什么防疫措施都没有，这让我对日本的疫情走势感到担忧。

入境日本之后，我第一时间去街上买口罩，然后发现口罩早就售罄了。在那段时间，药妆店里的口罩几乎都被生活在日本的中国人给买走了，他们买了口罩，再寄往自己中国的老家。

当时我的行程中有一站是去鹿儿岛县参加一个由鹿儿

岛县政府举办的论坛。我需要做一个演讲,主要是给当地企业主和一些政府机构的工作人员介绍中国的情况,再探讨一下诸如鹿儿岛在未来如何更多吸引中国游客。演讲的时候,日本人中也没人对于中国当时正在发生的疫情表示出特别的关切,或者说没人意识到这件事情会有多严重。不过我还是在演讲中呼吁大家捐一些口罩给武汉,也得到了非常好的回应。

我在日本待了差不多十天,并在那段时间里拍了一个住在日本的武汉人的故事作为素材,主要是想了解他们对于武汉封城是怎么看怎么想的。而我后面拍摄的《好久不见,武汉》也可以说是从那个时候就开始策划了。拍摄过程中,我发现住在日本的武汉人们非常担心自己的父母朋友,他们不停地在想办法买口罩往武汉寄,甚至联系了几乎所有的在日华人组织,不光是武汉人在日本的协会,还有在日本的黑龙江华人协会、陕西华人协会、全日本华侨华人联合会等等,他们寻求与各种不同的渠道共同合作,把口罩捐给武汉。

我在日本拍摄的素材主人公是来自武汉的孟志,拍摄时他一直在哭,因为当天他正好失去了一位在武汉的同学,这位同学因为身体原因需要定期做人工透析,但当时武汉的

医疗资源有限,无法满足他的治疗需求,这位同学最终没有挺过去。同学的去世对于孟志的内心冲击非常强烈,他在访谈里也说,他很羡慕那些因为过年回到武汉的朋友,虽然这些朋友们被封在了武汉出不来,但是能在这样一个困难时期跟自己的父母亲人在一起,孟志觉得他们仍然是比自己要幸福的。

东京街头的鞠躬少女

2月9日，我终于回到南京，但当时我住的小区已经开始实行入境隔离政策：从国外回来进入小区，需要隔离两个星期，因为与家人同住，我的情况是，我们一家人都要被迫陪着我隔离两个星期。我当时是不理解的，甚至还和小区的保安发生了争执，因为我觉得自己是从疫情还不严重的日本回来的，这样不根据具体情况一刀切的政策有些不合理，但现在看来，在当时那个紧急情况之下，要实现效率和效果，一些看似过度的措施是最有效的，而且到了现在，"隔离"已经成为很正常的防疫措施了。

虽然人回来了，但我们每周四必须上线的片子还要继续更新，而且疫情之下肯定是不适合拍吃吃喝喝玩乐内容的片子了，那么拍什么？这就成了我们必须解决的问题。在当时，不要说拍片子了，根本连门都出不了。所以我想到

了一个可以在日本推进的选题。当时有一个"鞠躬少女"的视频在网上热传，讲的是一位日本女初中生，穿着中式旗袍在日本东京池袋的街头给过往的行人鞠躬，为武汉募捐。非常凑巧的是，这个活动是我的朋友组织并拍摄的，于是我赶紧与我的朋友联系，让他允许我们拍摄这位鞠躬少女的故事，朋友同意了拍摄的请求并且答应帮忙，我又赶紧联系我们在日本的同事去拍，最后我们这个介绍鞠躬少女故事的片子也火了。

　　鞠躬少女最后把募到的钱款通过中国大使馆正式捐了

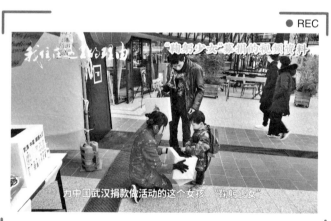

"鞠躬少女"在东京街头募捐

● REC

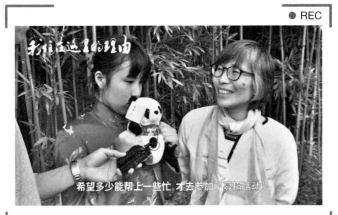

"鞠躬少女"和她的母亲接受采访

● REC

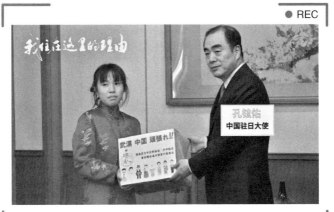

中国驻日大使孔铉佑接受"鞠躬少女"的爱心捐款

出去，当时中日两国的媒体都对这件事情进行了报道，但整个过程中，我反而对于鞠躬少女的妈妈说的几句话印象特别深刻，鞠躬少女的妈妈提醒自己女儿说："你要记住，不是你个人有多了不起，而是捐钱给你的好心人们了不起，你只是把捐款者的心意传递到了而已，所以你不要太过得意。"

通过拍摄，我们了解到，鞠躬少女的妈妈曾经在中国工作过，而且她对于"3.11东日本大地震"后中国给予日本的爱心捐赠铭记于心，并把这一份感恩的心传递给了自己的女儿，这才有了这么一个令两国人民感动且钦佩的义举。

除了鞠躬少女之外，当时日本还有很多的组织和个人对中国进行了捐助活动，大家印象比较深的"山川异域，风月同天"也是那个时期出现的。在微博上，诸如日本某个县捐赠口罩的消息也时不时登上热搜，疫情虽然严峻，却拉近了中日民众的心的距离。

中日防疫，天壤之别

尽管日本在那段时间做了非常多支援、支持中国的动作，但日本对于本国新冠疫情的防控措施相较之下却非常松散。我当时的感觉是，日本人对这个病毒还没有什么恐惧感和危机感，因此我就想了解一下日本人当时真实的想法，于是我们选择在东京涩谷的街头采访了22个普通的年轻路人，问他们如何看待这个疫情。采访时已经是2月中旬，但视频中绝大多数受访对象并没戴口罩。大部分接受采访的年轻人觉得，这个病毒的死亡率只有2%，年轻人是没事的。我记得，当时我看了采访的素材之后，立刻跟我在日本的同事们强调，让他们不要出门，因为日本的防疫环境太危险了。

就这样，鞠躬少女、涩谷街坊，以及在日本的武汉人，连着三条与疫情有关的视频在互联网上获得了非常大的反响，这也让我获得了从未有过的关注度。

三条视频播出之后，有很多媒体提出想采访我，其中包括日本放送协会（NHK），当时他们的主持人听说我在隔离之中，就说："哇，中国疫情那么严重"，然后问我什么感觉，完全是一种疫情跟他们没有任何关系的感觉。我当时就提醒那个主持人："日本才危险，你们应该要警惕一点，不要只看到中国的现状，要未雨绸缪。"但得到的回应都是"哦，好的"之类的敷衍回答。

隔离的日子一直持续到2月25日左右，我终于可以走出家门了。然而出门之后我更惊讶了，"哇，南京城怎么没有人！"这是我当时的唯一感觉。

因为我2月初回到南京的时候是深夜，而且一回到家就直接居家隔离了两个星期，所以那是我回国后第一次看到白天的南京城，空旷至极的南京街头甚至让我产生了一种穿越时空的错觉。

"这里是哪里？难道是梦境吗？"

《南京抗疫现场》的诞生

隔离之后的震撼

我结束隔离时已是 2 月底，公司也差不多要开始复工了，虽然我们当时已经尽可能做到员工在家办公，但仍旧需要有一批员工到公司上班，所以一些必要的防疫措施就成为影响我们开工进度的决定性因素。

当时针对企业复工的防疫要求，从江苏省到南京市，再到金陵区，甚至我们公司所在的园区，每一级都有相应的要求，而且贯彻得非常彻底。其中最让我头疼的是防疫物资的准备，包括额温枪、口罩、消毒液之类的，在回中国之前，我就考虑到了中国物资的紧张，原本打算在日本多买一些物资，但后来发现日本当时也已经买不到了，当然我们最终还是通过各种渠道解决了这个问题，顺利开工了。

2月底我们公司复工的时候，也是日本疫情开始爆发的时候。当时日本的舆论都在讨论东京需不需要"封城"（Lock Down），气氛特别紧张，而我解除隔离的那一天是2月25日，我记得当天南京市的新冠新增确诊病例为0，而且清零已经连续保持了6天，截至当时，南京累计的确诊病例为93例，而且没有1例死亡，可以说南京市是疫情控制得相对比较好的大城市。在中日当时形势的对比之下，我决定拍摄《南京抗疫现场》，把南京的防疫措施分享给日本的朋友们。

有了这个想法之后，我马上联系了我的朋友，他是日本雅虎网站（Yahoo！Japan）的制片人，我之前曾为他们拍摄过一些介绍中国经济社会现象的影片，比如电子支付的普及、共享单车的出现等。当我问制片人朋友"你们有没有兴趣

了解一下中国的防疫措施"时,他表示非常有兴趣,因为日本社会当时非常想知道应该怎么来应对疫情,于是我们一拍即合,而我也很快想好了拍摄方案。

三天时间,我清楚记得这个短片的全部制作只花了三天时间。放在平时,我们团队拍一部纪录片起码要三周以上,而《南京抗疫现场》有它非常强的时效性和紧迫性,我们只有三天时间,从策划、拍摄、剪辑、后期制作、翻译制作字幕到最后上线播出,我们完成了一个看似不可能的任务。

因为拍摄时间紧张,我们从一开始就确定了方向:拍身边的故事。我的家、我的公司、我上班的路,再到公司附近的麦当劳和地铁站,就这样简单地选取了几个点,其他就没有了。一些日本媒体在拍摄中国时,会有两种不好的倾向,一是用博眼球的心态非常夸张地拍摄中国,甚至是"黑"中国;二是在播出跟中国有关的资讯时,加一些恶心的、恐怖的背景音乐,强行制造一种"中国是个恐怖的国家"的印象。对此,我是非常不认可的。我的想法就是拍身边的故事,因为我觉得我身边的故事就足够厉害了;在后期剪辑的时候,我也没有加音乐,这也是我跟日本雅虎的制片人的共识:不加音乐,最大程度保留真实感,因为我们两个人都认为,对于

很多内容,自己并不能判断哪个是好的、哪个是不好的,所以就留给观众自己去判断。

顺带一提,我跟日本雅虎的合作关系非常平等,没有什么甲方乙方的感觉,而每次在拍摄的内容方面,网站也不会给我提任何要求,只要策划内容双方同意,就开始合作。成片做完之后,他们只会提一些诸如"这一段太长了,可以剪掉一些"之类的技术性意见,然后片子就会顺利上线。

3月2日,纪录片《南京抗疫现场》在日本雅虎上线,网

日本电视新闻栏目使用《南京抗疫现场》的素材

站帮我们把片子推到了首页。后来的反响完全出乎我的意料,据说我们的纪录片是日本雅虎有史以来热度最高的一条视频。

《南京抗疫现场》上线后的几天,日本主流电视台都找到我,要么提出想采访我本人,要么提出想使用我们纪录片里的素材。那段时间,几乎所有日本知名的电视新闻栏目都播出了与《南京抗疫现场》有关的内容,我的很多日本朋友都来祝贺我,有一些很久都没有联系的朋友也发消息说在电视上看到我。

竹内亮接受日本电视台的视频连线采访

　　一开始，某些带有特定立场的电视台或者电视栏目在使用我拍摄的素材的时候，还是会加一些让人特别不舒服的音乐，或者加一些令人不快的注解。看到这些加工后，我特别生气，然后就跟所有想使用我素材的电视台要求，必须按照我的想法来剪辑，不能加音乐，如果实在要加，必须是平淡的背景音乐，否则就不允许他们使用我的素材。在我做了这些硬性要求之后，情况就好很多了。

　　除了素材的使用外，某些日本媒体在采访时提出的一些问题也让我感到很无奈，比如我提到"隔离"，他们往往就会问一个非常典型的问题：如果你不遵守隔离规定的话，会不会被逮捕？还有一类问题也经常会出现，众所周知，中国的一些防疫措施需要居民提供自己的一些私人信息，比如过去几天的行程之类，日本的一些媒体针对这些就经常会问：中国居民为什么会愿意主动提供私人信息呢？如果不提供的话，会不会被抓呢？每次面对诸如此类的问题时，我都会回答说，你们更关心的好像是中国老百姓怕不怕政府，但中国老百姓怕的其实是被病毒感染。在我看来，日本人似乎一点都"不怕死"，因为根本没有人想过更多去了解这个病毒的严重性，而中国老百姓则非常重视这个病毒。

关于病毒的严重性，我也多次在接受采访时强调，日本媒体在报道中说新冠病毒的病亡率"只有"2%，但必须看到，中国能把病亡率控制在2%的水平，是付出了非常大的努力之后得到的结果，中国从全国各地抽调了4万多名医护人员支援武汉，在这些医护人员的努力拼搏之下，才有了病亡率2%这个效果。

不过很遗憾，我的这些针锋相对的回答，甚至可以说是一种斥责，往往最后都被这些日本媒体剪掉了，我想，除了不愿意听这些话之外，他们可能是真的不明白当时中国的真实情况。

而在传统媒体之外，我还十分关注日本网民们的一些反应。据我个人观察，针对《南京抗疫现场》以及之后日本媒体对我的一些报道，日本互联网上80%的声音还是偏"正能量"的，他们说通过我们的纪录片看到了真实的情况，也了解到了病毒的一些特征，还学到了一些可以从自己做起的防疫措施等。而剩下的20%就是无论如何都表示不相信纪录片里面的内容，其中有些评论甚至说，纪录片中的这些素材都是在摄影棚内摆拍的，都是安排好的，这部分人从很早以前就存在于日本互联网舆论中，而且非常顽固不化，也是没有办法。

说回日本网络舆论里那80%的"正能量",或许很多中国老百姓觉得难以置信,一些在中国已经司空见惯的防疫措施,很多日本网友是在《南京抗疫现场》这个纪录片才第一次见识到的,比如进出公共场所时所有人必须在门口测体温的规定,这个习惯之前在日本完全没有,甚至可以说日本是从中国学来的。

还可以举个典型的例子,就是上网课。全国改上网课是中国教育系统为了应对疫情而迅速做出的反应和决策,这个速度之快让我也感觉到很惊讶,《南京抗疫现场》里面有很多上网课的镜头,因为我儿子在那段时间正好需要在家上网课。在疫情下,中国的IT从业人员很快就开发出了用于上网课的软件,而且中国的老师们也会自己拍视频和剪辑,而这在日本是完全不可能做到的。首先,日本国内的IT技术并没有像中国这样深入生活的方方面面,普及程度不在一个层级;其次,日本的学校老师里很多是年纪很大的老师,年轻教师比较少,在适应网络环境和技术方面,老人多少是落后于年轻人的。因此,中国的一些抗疫举措在很多日本民众看来是令人惊奇的。

这个纪录片从日本"火"到中国

《南京抗疫现场》从在日本雅虎上线到获得巨大反响，整个过程非常迅速，2020年3月2日上线，一天以后，也就是3月3日，团队决定，既然片子在日本播得那么好，那索性也在中国上线看看，于是我们就把《南京抗疫现场》加了中文字幕，也在中国国内的几个平台上线了，没想到也马上收获了巨大的关注。

当时《南京抗疫现场》在微博上线之后，获得了我们团队有史以来上传作品的最高点击量、转发量，目前可能已经累计有1 000多万次播放量了，除了播放量增长迅速，很多微博上的"大V"也都转发了这个短片。

我记得《南京抗疫现场》当时在微博视频的全国排行榜中拿了第一，这也是我的作品第一次获得全国排行榜的第一。我完全懵了，因为这部纪录片最初是针对日本人拍的，

我只是想通过拍摄身边的一些故事来让日本人知道这个疫情到底是怎么样的，中国到底是如何在跟疫情作斗争的，但在我的理解中，我拍的这些内容对于普通中国人来说是非常平常和正常的事情，没什么值得大惊小怪。所以这片子能在中国互联网上取得那么大的反响，说老实话，我一开始是很惊讶的。

后来我有试着分析过这里面的原因。我想，首先是很多中国人自己当时也没有办法出门去全面了解外面的世界，而我拿起了摄像机拍摄了我的家庭、我的公司、我的同事，以及我所生活的这座城市——南京。南京当时算全国范围内防疫做得比较好的城市之一，有一些防疫措施很可能是当时在家里躲避疫情的中国人也没有见过的，所以这部纪录片让他们也了解了外面的世界是什么样的。

还有一个原因，可能是当时很多中国人对于外国人或者境外媒体是如何看待中国抗疫是很有兴趣了解的。因为当时中国的官方媒体对一些主要的内容已经报道了很多了，而我是个日本人，同时又是一个拍纪录片的导演，这样的身份标签可能会让我拍出来的东西吸引一部分中国的网民吧。不过当时我根本意识不到这一层，只是完全心想着给日本的

观众拍点真实的东西，至于拍完之后哪个会火哪个不会火，并没有想那么多，拍了也就拍了。

《南京抗疫现场》在中国也"火"了以后，来自中国媒体的采访也多了起来，根据我们粗略估计，从2020年3月2日纪录片正式上线到2020年年底这段时间，有超过200家中国媒体采访了我，有一次甚至出现了一天9家媒体采访，每家1小时的话，也就是说我那一天说了将近10个小时的话，而且还是汉

● REC

《南京抗疫现场》上线后竹内亮接受中国媒体采访

语、日语来回切换着讲话,当时觉得自己大脑都快"死机"了。

除了中国国内的观众粉丝之外,生活在海外的中国人也关注到了这部纪录片,因为我们做了很多年的《我住在这里的理由》这个节目,很多拍摄对象就是住在海外的中国人,而更多的海外华人通过我们的片子找到共鸣,进而成了我们的粉丝。这批生活在海外的中国人粉丝群体里,很多人发私信给我们,问我们能不能把《南京抗疫现场》也做成英文版,这样方便在英语世界传播,让全世界更多的人看见,他们也可以分享给自己的外国人朋友,我很重视这个意见,于是决定制作英语版本,最后这个英语的版本也在YouTube上线,也是我们有史以来全网总点击量最高的一个作品。

上线了英文版之后,来自英国、法国、马来西亚和俄罗斯这些国家的媒体也开始找到我们,说希望使用片子里的素材,同时一些非英语国家的粉丝也纷纷提出免费给我们做翻译,最终《南京抗疫现场》这部纪录片有多达十几个语言的版本,难以想象全世界到底有多少人看过我们的纪录片。

或许会有人对一个问题感兴趣:《南京抗疫现场》既然在网上获得了那么大的流量,那最终我们靠这个片子赚了多少钱呢? 事实上,这部纪录片没有给我们带来一分钱的盈

利，因为起初完全是为了拍给日本老百姓看的，想让日本人
了解一下中国的防疫措施而已，目的非常单纯，而且我在拍
摄制作的时候，甚至没有想过这部片子会火的可能。此外，
在那个时间点，一些海外主流的视频网站甚至做出规定，跟
疫情有关的内容是没有分账的，我想这可能是要避免有人借
疫情来赚钱吧。总之，我们这部纪录片的确很"火"，但是完
全没有实现所谓的"盈利"，我一直跟我们团队的人说：既
然没有赚钱，那就当是吸"粉"了吧。

　　事实上，那段时间，我的公司不但没有因为拍摄抗疫的

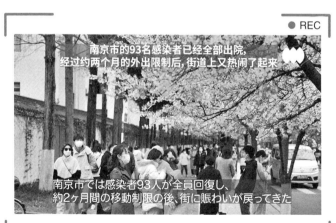

《南京抗疫现场》第二部上线时，南京疫情已经得到基本控制

纪录片赚到钱，还时常处于因为疫情而接二连三被迫取消商业合作计划的境地，整整三个多月时间，完全没有任何可以赚钱的项目。我们的团队上上下下加起来有20人左右，2月份的时候是我感到最焦虑的。虽然因为没有活干，临时取消了用于考核的绩效，但所有人的基本工资的压力还是实实在在摆在那里的。不过还好，我们最终还是挺过来了。

《南京抗疫现场》取得了成功之后，日本雅虎的制片人朋友没过多久就问我，能不能拍第二部，因为很多日本网友反映看了第一部觉得非常好，希望能有更多现场的内容。所

竹内亮在《南京抗疫现场》第二部中的画面

以我们后来没过多久就拍摄了第二部,同样也是上了日本雅虎的首页推荐位,反响也依旧非常好,而这已经是差不多4月的事情了。在那个时间点,中国绝大多数地方都恢复了正常的工作和生活,而日本还在疫情爆发状态,发布了所谓"紧急状态宣言",很多商家被迫停业或者减缩营业时间,那段时间日本社会的氛围可以说是非常低落的。

"熊猫的报恩"

从2月到4月,中日之间的互动关系也发生了转变,2月的时候,日本国内出现了很多向中国捐口罩的行动,中国老百姓印象最深的"山川异域,风月同天"正是那时被报道的。而到了4月,日本国内的疫情已经到了非常紧张的阶段,而中国这边已经大大缓和了,因此包括我在内的一批生活在中国的日本人,就开始筹划着从中国寄口罩等防疫物资给日本。

这五年来,我一直在拍摄《我住在这里的理由》,结识了很多住在中国的日本朋友,我在他们中间找到五位比较有能力的,一起组织了名为"熊猫的报恩"的活动,这个活动就是在中国购买口罩等物资,然后通过航空运输的方式寄到日本去。

"熊猫的报恩"最终参与者达到了600人左右,都是生活在中国的日本人。这次活动我们并没有让中国人朋友参

与,因为怕参加的人太多导致整个活动的规模控制不了。虽然这600多个日本人我不是每个都认识,但因为《南京抗疫现场》的出名,他们都信任我,所以我被推举出任活动的"委员长",负责协调一些具体的事务。

当时因为情势比较紧急,想要尽快把物资寄到日本,就必须用航运的方法,这就涉及物流的问题。因为疫情停飞了很多航班,所以要找到合适的飞机帮我们运送物资是非常难的,我拜托了日本大使馆、在上海和在大连的日本总领事馆,请他们帮我们解决物流问题,但发觉这样几乎没有什么用。最后还是通过中国的物流公司,和很多在日本的中国人朋友的慷慨帮助,才顺利解决了物流的问题。那段时间中国人和日本人大家不分彼此一起做事情的感觉,即便现在回想起来,都觉得非常美好。

"熊猫的报恩"最后总共募集到了14万片左右的口罩,按照日本政府发布的"紧急事态宣言"涉及的地区,包括首都圈的东京、神奈川县、千叶县等,还有大阪、京都、北海道等地方,我们都按一定比例分配了口罩寄过去。

这14万片口罩中,除了我们600多位参与者认捐的之外,还有一些是中国的朋友捐给我们的口罩,其中,南京市秦

淮区政府也给我们捐了几万片口罩。"熊猫的报恩"取得了成功,日本的媒体也给了充分的报道,而在中国这边,除了媒体络绎不绝的采访之外,南京市的档案馆将我们《南京抗疫现场》第一部和第二部的视频资料永久保存,同时我也有幸获得了南京市专门颁发给外籍专家的"金陵友谊奖",还受到了南京市委书记的接见,这让我感到非常荣幸和振奋。

第四章

好久不见，武汉

深埋内心的策划

现在回想起来，疫情期间虽然面临了很多压力，比如防疫措施要求，或者人力成本的压力，但我们做到了"不停更"，坚持每周上线新的内容，还是挺不容易的。《南京抗疫现场》这样的爆款虽然影响力很大，但也只是一期节目的内

容，在整个疫情期间，我们团队始终在动脑筋怎么样在有限的条件下保持内容创作。其中有一些虽然最后的点击量并没有非常高，但我个人非常喜欢，而且觉得很有意义，比如我们号召我们的粉丝们投稿他们自己拍摄的视频素材，大家拍摄各自身边的防疫小故事，最后我们把这些素材剪辑后编成了一期《我们的"疫"天》。后来，我们还用同样的方法，号召海外的观众和粉丝投稿，做了一期《世界的"疫"天》，这些内容虽然不如我们平时的出品那样经过精心设计和制作，但因为有很多人的共同参与，在那个全民抗疫的大环境下，其意义反而更为深刻。

随着时间进入初夏，全国的疫情得到了基本的控制，武汉也已经解封了一段时间，所有人都在逐步恢复到正常的城市生活之中，这时，一个埋藏在我内心很久的念头再次涌了上来：我要去武汉！

其实这个念头在我1月底到日本出差并拍摄了住在日本的武汉人的那期节目时就有了，但当时进不了武汉，而且我们只是一家自媒体公司，并没有任何的官方渠道可以进武汉。但我想，当时的那种情况，只要是个合格的媒体人，都想去武汉实地看看的吧。

4月8日，武汉解封的当天，我就跟我妻子提出想去武汉的想法，但她认为还不是很妥当，非常明确地对我的想法表示了反对意见，最后我们商定"过一段时间再看看"。后来，因为《南京抗疫现场》这部片子火了，使得我们的团队一下子出了名，所以有很多商业合作的项目排入计划，整个5月份，团队都在拍摄商业合作的片子，我内心虽然很着急想去武汉，但毕竟整整三个月公司没有像样的收入，赚钱也是必须要做的，所以5月份我们基本上以赚钱为主了。等这些商业合作的项目全部拍完了，我觉得，我应该可以去武汉了！

在实际进到武汉之前，我们必须要明确两件事情：谁去？拍什么？除了身为导演的我肯定要去之外，我们团队内部有好几个员工表示不愿意去，他们觉得武汉刚刚解封，甚至有一部分员工反对我们去武汉拍摄，还有一部分觉得，如果要去拍可以，但拍摄团队回来之后，起码隔离两个星期以后再回到公司办公室。看得出来，有一部分员工内心还是有点恐慌的，这也是非常真实的表现，我也完全理解他们。最后，我们在公司内部进行了招募，我当时让所有人表态，想去武汉的主动举手，最后有大概70%的人举了手。我在里面选了几个人，组成了最终去武汉的拍摄团队。

其实,拍摄团队的所有人当时都没有跟自己的父母家人说自己要去武汉拍摄,出发前我也向我的岳父母隐瞒了去武汉的事情,不过出发的当天,我的岳父母可能察觉了什么,问我要去哪里出差,我没法撒谎了,就坦白了,但他们没有反对,反而说:你去吧。不过我后来从武汉回来之后再问我的岳父母当时的真实想法,他们说其实当时他们内心是恐慌的,很担心我,但看到我已经拉起箱子准备出发的样子,觉得既然肯定拦不住,那索性就平静地让我去武汉。我也非常感谢他们的支持。

解决了"谁去"的问题之后,接下来就是"拍什么"。我当时觉得,我们还是比较擅长拍人物的,所以计划通过一个个武汉人的故事来展现解封后的武汉到底是什么样的。所以在5月份的时候,我们提前在微博上做了一波拍摄对象的征集活动,只要你愿意被我们拍你的故事,就可以报名。令我意想不到的是,报名的人很多,有些甚至是从来没看过我们作品的人,他们在听说这个项目之后也主动参与报名,后来因为报名的人实在太多了,没过几天,征集活动就停止了。

征集期间我发现一个现象,明明是报名的人主动帮助配合我们的拍摄计划,但几乎每个报名的人都会在报名的私

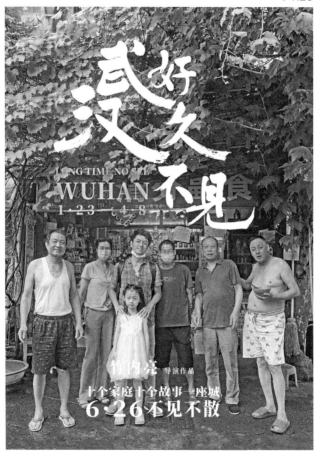

《好久不见,武汉》海报

信中感谢我们,他们说,"竹内导演,非常感谢你愿意把解封后的武汉的故事传达出去"。

他们告诉我,武汉在疫情期间,受到了国内外媒体的关注,但在解封之后,随着媒体关注和讨论程度的减少,很多武汉以外的人对于武汉的印象反而是停留在了封城的那段时间,仿佛武汉还是一座灰色的、悲伤的城市,他们非常想通过我的镜头,让更多的人看到真实的解封后的武汉。

而与此同时,我也注意到了包括日本媒体在内的一些海外媒体的报道,发觉他们对于解封后的武汉仍然抱持着一种高度疑虑的态度,他们质疑中国方面有没有在"撒谎",武汉是不是还依然有很多隐藏着的病毒感染者,还有很多诸如此类的问题,因为他们根本不相信在这么短的时间内能让疫情从武汉这么大规模的城市中完全消失。

说老实话,当时我自己的想法也挺乱的,也不知道到底应该信谁的说法,但这样的一种混乱反而促使了我下定决心进入武汉拍摄,因为只有我去武汉实地看了拍了,然后传达给全世界,只有这样才能让更多人看到真相是什么样的。

请记录下我的故事

6月1日，我们拍摄团队到了武汉，但可能出乎很多人意料的是，我们第一天的拍摄内容竟然是"吵架"。

我们事前在微博上做了那波征集后，一共有100多位报名愿意成为我们的拍摄对象，但我们的计划是最多只能拍摄10个人，所以就一定要从里面进行筛选。我们安排了四名团队成员分别给这100多位志愿者打电话进行采访，了解他们有哪些感人的故事。实际上，因为这些志愿者都是生活在武汉的人，因此他们的故事对我们来说，都是有意思的，但很遗憾，我们必须有所取舍。

既然要做取舍，那做选择的标准就很重要了，这也是我们进入武汉第一天团队内部争吵的最主要内容：100多人的名单，我们到底拍谁？团队里的成员，包括编导、摄像，还有我，我们都对拍摄哪些人物有着自己的想法与计划。最后，

我们的意见分成几类，大家各抒己见，一直在争论到底应该拍哪些人物。

不过最后还是我做出了决定，我始终坚持一件事情，就是要按照"外国人也想看的人物"来给拍摄对象分类，因为这个纪录片不仅是拍给中国人看的，未来肯定也要放在网上给外国人看。在这个标准下，我们列了一个拍摄计划。

我们首先找到的是一位曾经每天去华南海鲜市场采购食材的日料店老板，他叫赖韵。事实上，在2020年疫情发生之前，武汉这个城市的知名度在国际上并没有很高，日本人一般说到中国的大城市，只知道北京、上海、广州、香港、台湾等，但疫情发生之后，不光全世界很多人知道了"Wuhan"这个城市名字，甚至连华南海鲜市场这个地方都变得很有名，所以站在"外国人也知道"这个标准上，我选择了这位对华南海鲜市场非常熟悉的日料店老板。赖韵曾在日本留过学，后来选择自己创业开日料店，疫情前他几乎天天去华南海鲜市场采购食材，疫情来了之后，海鲜市场关了，卖食材的店家搬了，武汉许许多多的日料店倒闭了，对于他来说，虽然很难，但他还是选择了坚持下去。所以我想，他肯定有很多故事可以跟我们分享。

　　我们把赖韵作为第一位拍摄对象，第一天就跟着他拍他一天的生活轨迹，中间穿插一些采访，然后第二天再用同样方法去拍摄第二位对象，然后第三天、第四天，我们选择严格按照时间线来编辑我们的素材，这也是这次拍摄的理念：强调真实感，尽量去除掉刻意的东西，不为了讲故事而讲故事，也不刻意追求感动。这是我们在进入武汉之前就定下的规则。

　　做过视频内容剪辑的人都知道，一般做纪录片，素材的

竹内亮在武汉老城走街串巷

顺序是会变换的，比如第一天拍到好的素材的话，可能会把它剪辑到视频的最后部分，然后把相对一般的素材放在前面，这种剪辑手法是很正常、也很常见的，但我们这次明确严格按照时间的推移来剪辑我们拍摄到的素材，因为这样会避免刻意剪辑，做到更真实。我们一开始就明确了，这部纪录片想传达的最重要的东西叫"真实"，而不是所谓"感动"，虽然我们也知道这样的纪录片"感动"也是需要的，但相较而言更需要"真实"。

到了开拍的第一天，赖韵老板见面跟我说的第一句话，

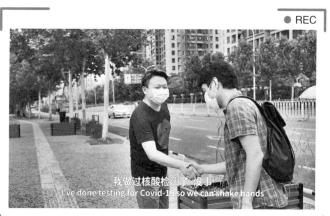

《好久不见，武汉》的第一位主人公赖韵

就震撼到了我。他看见我，向我走来，然后伸出手要跟我握手的时候，他说："你好，我做过核酸检测了，没事。"现在可能全中国老百姓对于核酸检测这个事情已经习以为常了，但在2020年6月那个时间点上，核酸检测还是一个比较新的名词，真正体验过的人也并不多，更不用说在跟人握手打招呼的时候主动提及，而那位老板的那句话瞬间提醒了我：武汉人会把自己已经做过核酸检测这件事情挂在嘴边，为了让别人放心。我当时真心觉得，武汉人真不容易啊！

我们进入武汉之前，准备了很多物资，比如口罩、护目镜，但真的到了武汉之后，我们发现，气氛根本没有想象中那么紧张，武汉人给人非常轻松的感觉，所以我很自然地以为应该一切都已经恢复正常了。但赖韵告诉我们，其实疫情还是给武汉带来了非常大的打击，武汉封城之后，不少餐饮店都倒闭了，我们拍摄的过程中也的确看到很多地方店门都关着，或者贴着一张转租的告示之类。赖韵告诉我们，很多原来在华南海鲜市场做生意的商贩都搬到了比较郊区的新地方，然后他带着我们去新的市场拍摄，在拍摄新市场的时候，我就从外国人可能比较关心的角度，问一些摊贩"你们吃不吃蝙蝠"？他们说："我们才不吃蝙蝠，长江有那么多好吃的

鱼,谁吃蝙蝠啊!"他们告诉我,华南海鲜市场有几千个商家,可能就只有一家卖野味。

除了这位日料店的老板之外,还有一位叫龚胜男的护士让我们留下了深刻的印象。年轻开朗的龚护士喜欢音乐和舞蹈,整个采访过程基本上就是我们陪着她在武汉各地玩,我们一起去了黄鹤楼,一起吃热干面,中间有过几次我提到一些可能她觉得有些沉重的问题,她不愿意多说什么,我也就没有追问下去,继续陪着她玩。

最后我跟她骑着自行车到她家里做客,龚护士说,自行

竹内亮和主人公龚胜男在武汉街边吃热干面

车是她在疫情期间学会的，因为那段时间交通停了，没有出租车，她就自学了骑车。到了她家之后，我觉得气氛可能差不多了，就问了她当时疫情期间在医院里工作的情况，想不到她一下子就哭了起来。我当时一边在吃零食一边采访她，这个安排也可以说是我的一种"战略"，因为这样的采访气氛可能会让她放松。虽然我们的摄影师一直批评我吃零食采访会有话筒收音的问题，但我还是从采访效果出发，坚持这么做了。

我记得我就问了一句："你当时应该挺辛苦的吧？"龚护士就突然控制不住自己的眼泪了，一边说"你们先不要拍了"，一边在回忆当时她在医院里面经历的点点滴滴，她突然哭了之后导致我第一时间也有点不知所措，表情有点吃惊，一副不太理解她为什么要哭的样子，有点懵，而这些都被完整录在了片子里面。虽然有一些人不明白纪录片导演为什么要出镜，但我觉得这样反而更能体现一种真实，纪录片虽然相比其他视频内容，策划的成分会少很多，但一定程度上的策划还是需要的，而我的理念是，与其在镜头后"操控"不如让我的一些策划的样子也被完整拍下来，这样就会更真实。

还有一位叫庄园的小姑娘也感动了我们拍摄团队。她接受采访时说，她之所以会想报名这个拍摄，是想对2020年上半年所经历的这一切做一个留念。她有好几位家庭成员这次感染了新冠病毒，而且她的外公最终因为新冠肺炎去世了，她说她从小是由外公带大的，所以跟外公的感情特别深厚，我们跟她说，所有报名愿意接受拍摄的人中，家庭成员因为疫情去世而报名的志愿者很少，她就是其中一位。我们问她为什么愿意把如此悲伤的事情拿出来跟我们分享，她说她怕自己总有一天会忘了这一切，而她不想忘记，所以希望我们的镜头能帮她把这一切给记录下来。我记得庄园在说这一段的时候止不住地流泪，其实在她真正说出自己内心故事之前，我都非常小心翼翼地跟她交流，我的想法是，她自己想说就会说出来，我也不用特别刻意地去问。后来庄园跟我们说，事实上她内心一直在纠结要不要接受这个拍摄，虽然她已经报名了，但直到最后一刻还是有些犹豫，但后来在和我们编导交流之后，她还是勇敢地面对了我们的镜头，其实她的这份勇敢，也给了我和团队坚持做下去的勇气，我很感谢她。

整个拍摄过程本身还算比较顺利，但意想不到的是，拍

摄工作还剩最后两三天的时候，我突然病倒了。当时是凌晨1点左右，我感到肚子特别疼，疼到我当时觉得自己肯定要死了的那种程度，然后同事叫了救护车把我送到了当地的武汉协和医院，我知道那里也是在疫情期间承担了救治新冠病人工作的重点医院。

到了医院之后，我还是疼得不行，手一直在发抖，呼吸也变得很急促，这种感觉我从来没有过，我好几次觉得可能这次真的要死了。但因为当时是凌晨，急诊室里只有一位值班医生在，却要面对很多位来急诊的病人，没有办法，只能排队等着医生来给我医治。我一边忍受着剧痛一边等着的时候，突然意识到当初武汉封城的时候，或许有许许多多的武汉人就跟我现在的情况一样，一方面忍受着病痛和恐惧，一方面要等待已经饱和的医疗资源能够轮上自己的时候。那该是一种多么无奈和无助的感觉啊！我在那个时候有了一种更为真实的体会，不得不再次感慨，武汉当时真的太难了。

当时的这种难，更体现出武汉人百折不挠的坚毅和疫情过去后面对新生活的乐观。我记得我们的拍摄对象中有一位老师叫熊怡珺，她同时是做自媒体的UP主，经常拍一些武汉好吃和好玩的东西，做成Vlog分享到互联网上，她对

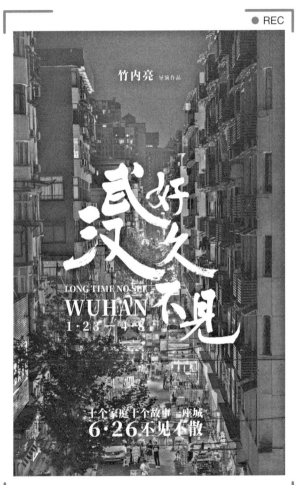

《武汉，好久不见》宣传海报

我说的一句话让我很感动，她说，虽然疫情是一件很不好的事情，让很多人失去了很多珍贵的东西，但同时，因为疫情，全世界人民都知道了"武汉"这个城市的名字，未来，武汉可以有机会向更多人宣传自己的美食、景色还有文化，我在很多武汉当地人身上感受到了这一份乐观和豁达。

　　除了最后实际拍摄的10位主人公之外，我们因为篇幅原因实际上也忍痛放弃了很多感动的故事，比如说我们有编导提出应该去拍摄刚刚生完孩子的母亲，还有拍摄半年没有登上舞台表演的演员等等，的确每一个候选者身上都有值得我们挖掘的闪光点，但我还是站在一个外国人的角度，最后选择了那10位主人公。没办法做到面面俱到，可以说也是我们这个工作经常要面对的一种遗憾吧。

后会有期,武汉

关于这部纪录片最后为什么取名叫《好久不见,武汉》,第一,因为从封城到我们进去拍摄,有接近半年的时间,这个题目也可以表达出包括我在内许多人内心的感受,真的好久没有见到武汉了。第二,我在2017年拍过一位在武汉开咖喱餐厅的日本老爷爷岛田孝治的故事,所以对我个人来说,时隔三年再去武汉,特别是中间又经历了一场特殊的疫情,就更有一种分隔好久之后重聚的心情。第三,也是我们特别想传达的一点,"好久不见"肯定是一个外地人的视角,因为如果是身在武汉的当地人,是不会说"好久不见,武汉"这句话的,考虑到要强调这部纪录片的外地人、外国人的视角,所以我们最终给这部纪录片取了这个名字。

《好久不见,武汉》推出6个月后,我们团队又策划了《好久不见,武汉》的后续故事《听武汉说》。这个策划其实

非常简单，就是一个街头采访，我们准备了一个小黑板，请愿意接受采访的人在小黑板上面写下过去的一年你失去了什么，又得到了什么。

这次拍摄下来，我们还是体会到武汉跟其他城市的不同之处，比如对于一些基本防护措施的贯彻落实，武汉人还是非常自觉的。走在马路上，戴口罩的人的比例非常高；如果你坐出租车的话，武汉的出租车司机一定会提醒你要戴好口罩，不然不会让你上车。这种自觉性，让人明显感受到疫情对这座城市的重塑。而对于我们提出的问题，过去的一年你失去了什么？又得到了什么？武汉街头接受我们采访的

● REC

拍摄《听武汉说》

市民的回答跟其他地方的市民的回答也有所不同。

南京市从头到尾就没有新冠的死亡病例,而且没有经历过封城这样的措施,而武汉市民的回答,则包含了更多伤痛,他们有因为疫情而失去亲人朋友的,有失去了工作或者自己的公司的,这类回答还挺多。而得到的东西,都归结到了友情、亲情、爱情方面。经历了大的变故之后,一些物质的获得在过了一段时间之后也许会不记得,但精神上的东西即使过了很久,我们还是会记得。

第五章

后疫情时代的中国

"出圈"后的福利

进入2020年下半年,随着《南京抗疫现场》《好久不见,武汉》在互联网上的热播,越来越多的媒体来采访我,我和我的团队开始被更多人所知道,也有越来越多的合作方主动来找我们拍片子,这里面不光有一些商业性的合作,也有一些我一直想拍但以前没有条件拍的合作方。

其实，吃喝玩乐的内容并不是我最擅长的，而只是战略上的选择。因为我们是一家自媒体内容创作公司，我又是一个日本人，拍一些跟日本文化有关的娱乐内容比较容易在市场中站住脚。在过去几年里，因为拍摄内容的限制，我们的粉丝主要还是集中在喜欢日本文化的小圈子人群中，而更多的一般中国老百姓，其实根本不知道我们的存在。但《南京抗疫现场》和《好久不见，武汉》让我们"出圈"了。

我本人其实是拍经济、社会人文类纪录片出身的，而这些相对"硬核"的内容同时也是我最大的兴趣所在。但作为一个日本纪录片导演，在中国要拍这些题材的话，会有很大的困难，显而易见，那些大型企业根本不会搭理我的采访要求。但随着我拍的两部纪录片获得了成功以及媒体的报道，那些大型企业甚至一些政府部门，都至少愿意先听听我想拍些什么的想法了，大型企业接受我的采访请求的可能性也越来越高，这其中就包括联想、阿里巴巴这样的知名企业。放在以前，这是难以想象的，对于一家小型自媒体公司的采访，他们根本没有必要搭理我们；但现在他们不但愿意接受，还非常配合我们，身为一个纪录片导演，这是很开心也是很幸运的一

件事情。

于是,我内心埋藏已久的一些想法和念头就渐渐涌出来了,我开始做《后疫情时代》这部纪录片的策划方案。

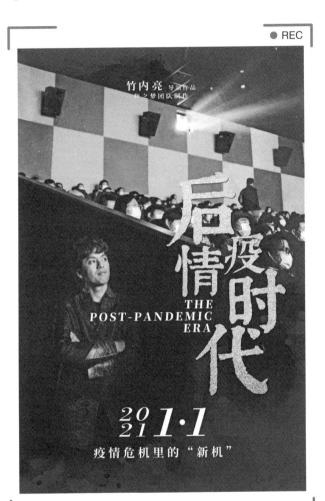

《后疫情时代》宣传海报

把中国经验传到海外

拍摄《后疫情时代》的原因非常简单，其实就是我想把中国这一年的抗疫经验，拍出来分享给海外的国家。什么经验呢？在我看来，中国是为数不多的能一边控制好新冠病毒的传播，一边还能做到恢复经济发展的国家。其他的国家其实都想做到这两点，包括日本，但是很遗憾，日本不但没有做到，反而是因为一厢情愿地希望两件事情都做到，最终却一样都没有做好。2021年，日本甚至还发布了多次"紧急状态宣言"，接连创下了单日确诊病例的记录，总之就是情况非常之糟糕。

但中国现在可以理直气壮地说："我们两边都做到了！"虽然中国在疫情最肆虐的时候，经济也遭受了严重的打击，但现在很多行业已经恢复正常了，所以我想通过自己拍的纪录片，试着把这些中国的经验分享给大家，这也是《后疫情

时代》的主题。

而在这个大背景之下，我们还在这部纪录片里关注了在疫情期间逆势爆发的企业，这些企业为什么会在动荡不安的2020年取得比2019年更好的发展，这也是我们想要了解的。

首先我们去拍摄了联想集团在武汉的工厂，那里是联想集团在全世界范围内最大的工厂，总共有一万三千多名员工，了不起的是，从2020年1月疫情在武汉爆发，一直到现在，这个工厂都是零感染，而且这段时间他们的销售额不但没有减少还翻倍增长了，他们通过工厂内部开发的独立防疫系统和工厂专属的健康码，不但做到了与外界的完全隔离，还严格管理一万三千多名工人的每日行程、体温等，甚至连打印机换纸这件事情，都必须专人专责，避免病毒交叉感染出现的可能。这些细到极致的工作，着实让人感动。

我们还去拍了阿里巴巴的无人快递业务，因为疫情的原因，必须要尽可能减少人与人之间的直接接触，但同时现在网购越来越发达，也越来越普及，快递的需求非常之高，所以通过无人机操作的快递系统就被开发出来了，我们拍到了无人快递系统是如何精准解决快递"最后一公里"这个难题的。关于无人技术这一块，我们还去拍了菜鸟联盟的全自动

● REC

竹内亮与联想集团武汉工厂的员工合影

● REC

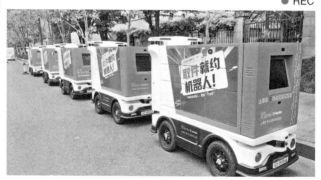

"菜鸟网络"的无人快递车

无人仓库。

除了中国现在强大的技术进步之外，我们还关注到了中国人对于商业和财富的巨大热情。我们去浙江义乌拍摄了一个"直播村"——北下朱，这是一个全民都在做直播带货的"神奇"电商村，众所周知，义乌是一个专门从事国际贸易的城市，可以说这个城市都是围绕着贸易产业运转的，但疫情来了之后，国际贸易暂时做不了了，怎么办呢？他们就开始瞄准了国内市场，于是便开始通过手机软件直播带货。义乌因为货品丰富而且价格便宜，所以做得非常红火，还进一步吸引了全国各地的人去那里寻找商机，很多人去直播村学习怎么搞直播、学习怎么拍短视频等，走在那个村子的路上，随时都能找到在做直播的人，然后他们甚至搞起了培训班，不光是美女，就连最普通的中年大叔，都在学习互联网技术。

虽然我知道，他们中的绝大多数人都无法"成功"，但这并不影响他们渴望成功而做的努力，这就跟在浙江横店做"横漂"一样，每个人都想成为巨星，都只看着最成功的那批人。这样的人，这样的事，在日本是绝不可能出现的，因为在一般日本人眼中这类事情是"不靠谱"的，但我却觉得这种追梦精神反而是我喜欢的，也是特别有中国味儿的一种社会

现象。

"追梦",除了是对财富的渴望之外,还体现出中国人的乐观精神,《后疫情时代》中有一段南京马拉松开跑的画面,一万名跑者摘掉口罩,大口呼吸,集体前进,这样的一种奋发和乐观,让我感动不已。我内心希望日本也能够这样,早日走出疫情的阴霾。

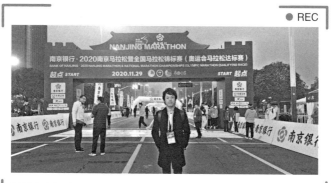

2020年南京马拉松如期举行

所以我从一开始就想好了,《后疫情时代》肯定也要在日本网络上播放,我要把这样的中国和中国人介绍给日本普通老百姓。

中国，速度！

说到中国人和日本人在为人处事上的不一样，真是一个非常有意思的话题。我作为一名长年生活在中国的日本人，无时无刻不在体验着这种区别所带来的震撼。

拿我最熟悉的媒体采访来说，如果是一家日本媒体要采访我，一般对方会准备得特别周到细致，把我所有的资料都看一遍，然后花两个小时采访我，但最后实际使用的素材可能才15秒，效率极低。

而中国媒体采访，就是追求效率和速度，有时候对方甚至连我的情况都不一定知道，就来申请采访，确定好了时间之后就直接过来，然后采访个十分钟就完事儿走人。我甚至有一次遇到一个视频媒体，过来采访的时候连器材都没有带，因为他们知道我们也是做视频的，所以来后直接借用我们公司的摄像机和灯光采访我，我除了吃惊之外，还有一种

钦佩的感觉,因为这非常的"中国"。

你可以说这种方式是草率,但我觉得这也是一种善于变通;你也可以把日本人的方式叫做效率低,但我觉得这也是一种严谨。总之,这里面没有好坏之分,只是各有不同而已。

说到中国人的这种变通能力,这次武汉抗疫里面就有一个我个人印象极深的例子。我们在2020年6月1日进入武汉拍摄《好久不见,武汉》的前一天,武汉市刚好宣布完成了全市一千万名市民全体核酸检测,仅仅两周时间检测一千万人,在外界看来根本难以置信,这究竟是怎么做到的?我后来听说中国对检测流程进行了创新,发明了10人一份的混检方式,也就是说如果一份混合了10人份的检测样本没有阳性反应的话,那这10个人都不是阳性,如果一份结果出现了阳性反应,那这份检测样本所对应的10个人就需要再做一次分开检测。这样一个简单的检测模式创新,极大地加快了整体的检测效率,可以作为中国的独有创新,向全世界推广。

中外"冰火两重天"

《后疫情时代》播出之后反响特别好,首先在中国的互联网上,尤其是微博上火了,同时,也上了日本雅虎首页,这也是我的作品一年内第三次登上日本雅虎的首页,而且主题都跟中国抗疫有关。

其实我还是很重视日本雅虎这个平台的,因为它比一些日本传统媒体更中立一些。日本的传统媒体会有自己的基本立场,比如左派自由派媒体和右派保守派媒体,但日本雅虎只是一个内容分发平台,编辑只会摘取其他媒体的内容,本身并不会有特别明显的立场。

但有一些中国网友会觉得日本雅虎也是右派的媒体,其实准确地说,这应该是指它的评论区,平台控制不了评论区,但日本网民相对比较右一点,而且普通人一般也没有热情去在网站评论区发表长篇大论,所以给人一种评论区都是

右翼保守言论的印象。我以前曾经尝试过在评论区写一些尽量客观中立的评论，但几次被网友骂惨了之后放弃了，因为这是浪费时间，跟这些网友吵架没有任何意义。

相较于《南京抗疫现场》和《好久不见，武汉》在日本雅虎上获得的评价，我发现《后疫情时代》的评价没有前两部来得好，我看到《环球时报》评论说，《南京抗疫现场》上线时，因为当时疫情还是主要发生在中国境内，而且当时中日关系在"山川异域，风月同天"的良好气氛之下，所以日本网友评价相对理性、客观，而到了《后疫情时代》，因为包括日本在内的很多国家都遭受了疫情的冲击，反而中国与此同时取得了防疫的显著成功，这种微妙的情绪转化让《后疫情时代》虽然经受了较多非议，但意义反而更加重大。我个人还是赞同这个评论观点的，也能理解这一现象。

而在中国这边，《后疫情时代》还是获得了非常正面的好评，其中不得不提的就是中国外交部发言人华春莹女士的"点赞"，华春莹女士在2021年1月6日的外交部例行发布会上提到《后疫情时代》时说，"该片真实记录了中国在疫情防控、复工复产方面取得的重大成就，中方对竹内亮导演不带偏见地、真实地记录中国走过的这段非凡历程表示赞赏。中

方也希望世界各国的媒体人士在报道中国时都能够不光用眼，还用心、用情，把一个真实、客观、立体、发展、进步、友好的中国展现给各国民众。"

当天这个新闻一出，我的手机都快炸了，微信、微博不断有人发私信告诉我，"你被华春莹点赞啦！"，甚至就连我在日本的许多媒体圈的朋友也转发给我了，因为他们每天都会关注中国外交部的记者会内容，同时，华春莹女士也是一位在日本国内知名度很高的中国外交官，日本的政治家河野太郎在担任外务大臣的时期，有一次把跟华春莹女士的合照自拍发到他自己的社交平台的官方账号上，华春莹女士亲切的微笑以及亲和的态度，获得了很多日本网友的好评。除了转告之外，一些日本的朋友还开玩笑说"祝贺你啊，好厉害啊，以后要跟你竹内亮学习"。当时我正在公司开会，没有第一时间看手机，等我打开手机就被潮涌般的信息给淹没了，等我再回过神来好好看了一下华春莹女士说的话，我觉得是过誉了，我其实就是拍了一些自己想拍的东西而已，并不是为了一个什么宏大的目标去拍的，能为中日友好做出一些贡献自然是很荣耀的事情，但并不是我的初衷。

对于《后疫情时代》在中日之间出现的这种评论的落

差,虽然我一开始就有心理准备,但这一结果也在提醒着我未来如何继续走下去。因为随着我和我们的团队越来越受到关注,未来我们做的东西肯定会引起更多的讨论和比较,这也就要求我们要更花心思去考虑内容的把控。

事实上,我已经听到日本国内对我的一些批评的声音,比如,有一部分网友说我肯定收了中国政府的宣传费、来给中国做形象宣传广告来了。

针对这些声音,我觉得这是难免的,但这也同时提醒了我一定要坚持自己的原则:不双标。这是我们团队做内容

● REC

竹内亮接受央视《面对面》节目采访并与主持人董倩合影

时最高的一条原则。所谓"不双标"，就是我们播出的内容，不管在中国网站还是在日本网站，内容一定要是一样的，针对某一方的情况做出调整，导致跟另一方播出的内容有不一样，这是我们绝对要避免出现的。但这其实是很难的一件事情，中国观众想看的和日本观众想看的，中间这个平衡点并不好找，但这却是我们的坚持，也会是努力的方向。

第六章

少年中国

2021年4月28日,我们上线了一部名叫《走近大凉山》的纪录片,这其实是我想了很多年的一个策划,2010年我来中国拍摄长江的纪录片时,就去过一次大凉山,时隔十年能够完成心愿再访大凉山,我感到很兴奋。

在大凉山,我除了见识到了中国这几年脱贫工作的成果之外,印象最深刻的是遇到了很多淳朴的大凉山孩子,他们中有些在支教老师的带领下刻苦学习文化知识;有些在外国教练的教导下学习踢足球,想着哪一天能够成为球星;有些在每天盼望着外出打工的父母能够早日回来团聚。

他们虽然身处相对偏僻的地区,但眼中依然闪耀着光芒,跟其他地方的少年一样,代表着中国的未来。

● REC

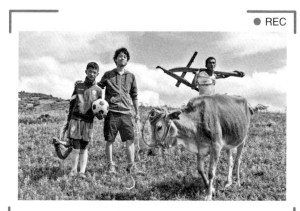

竹内亮与大凉山的足球少年

● REC

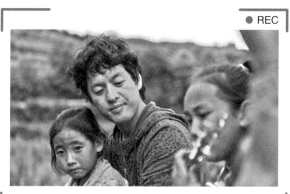

竹内亮在大凉山和孩子们在一起

向前奔跑的中国人

而在深圳,同样有一群年轻人正奔跑在追梦路上。

最近我去深圳做了一次拍摄,采访对象是几位在深圳工作的日本"90后"年轻人,他们中有的在深圳自主创业,有的在中国的创业公司里工作,其中有人还在工作之余做起了UP主,将自己接触到的深圳的高新科技通过互联网介绍给日本的朋友和其他日本人。

我问他们来到中国来到深圳感受到最大的震撼是什么,他们普遍回答说是中国日新月异的变化速度,这样的速度感是他们在日本国内所感受不到的。

事实上,只要在中国实地感受过一次,就很难再适应日本社会的那种"按部就班"和僵化。有不止一位日本朋友跟我说,在北上广深这样的中国一线城市生活过一段时间之后,再回到日本就会感到非常不适应。

　　日本的职场大多数还是讲究所谓论资排辈，每天的工作只是打卡上班，完全没有任何机会接收到外部的刺激，时间久了之后，年轻人都有一种倦怠感，没有了活力。这一点我个人也深有同感，在中国待久了，我觉得我已经没有办法再回到日本过原来那样的生活了，可能退休之后才会回到日本吧。

　　中国城市里的年轻人，在这种极速变化的环境中也更为积极进取，比如我自己的团队，成员们普遍都非常年轻，比我小十几岁，但他们每个人都很有自己的想法和创意，也很有野心，几乎每个人都想着未来自己做导演。

　　但与此同时，对于管理者来说，比起日本年轻人，中国年轻人是非常不好管理的。还是拿我自己公司的年轻人举例，我发现他们普遍不喜欢做一些基础的、重复的工作，想每天做有意思、有意义、有挑战性的工作。虽然在一家以创意为主的内容公司，年轻人富有创意敢于挑战是很好的，但分工总会有不一样的地方，因此就时常会产生些摩擦和矛盾。

　　而在日本社会的话，大多年轻人可能更逆来顺受一些，也更愿意在一开始做一些基础性重复性的工作，日本有一句谚语叫"在石头上也要待三年"，讲的就是这么一种价值

观念。

除了职场工作之外，对于创业的态度，中日年轻人之间也有着天壤之别。日本年轻人创业的真的非常少，他们普遍害怕创业失败，而且日本人习惯跟周围环境和人保持一致性，必须看着周围人的反应才能做事情，说句玩笑话，如果日本本身就是一个创业非常普遍的社会，那我想年轻人才可能会去积极创业吧。总之，日本人比较抗拒"特立独行"这件事情。

而且，即便一个日本年轻人真的创业了，周围的人也只是在表面上赞扬其"年轻有为"，但内心真实想法却是"这个年轻人搞什么啊！社会规则都没有弄懂就出来创业，肯定会失败的"，但中国现在大多数人都不会这么去看待一个创业者吧。

最近中国国内在讨论日本时会用到一个词叫"低欲望社会"，的确是这样的。尤其对于我这个年纪的人来说，看到现在日本的年轻人觉得他们是真的低欲望，真的很佛系，我年轻的时候，身边很多朋友会出国留学。我们那个年代，日本年轻人对海外还特别感兴趣，还有很强的新鲜感，想去体验、学习的那种欲望非常强烈，然而现在的日本年轻人出

国留学的很少。

但从某种程度上，这也不能完全怪日本年轻人，日本的社会发展达到了一定水平之后，进一步发展的空间已经非常有限了，所以大部分年轻人会觉得，自己无论做多大的努力，得到的回报都差不太多，为什么还要那么拼命呢？

正是这样大环境的区别，导致了中日年轻人之间有着如此的差别，日本年轻人普遍显得"佛系"，而中国年轻人则习惯了不断向前奔跑。

中国的"后浪"

这两年,中国流行把年轻人称为"后浪",整个社会也越来越关注年轻世代,他们开始进入职场,开始成为消费主力群体,开始逐渐成为影响社会发展的重要人群。那在我的眼中,中国"后浪"们,是怎么样一种状态呢?

2020年8月我去采访了小米公司,这是一次令我大开眼界的经历。小米公司一共有一万多名员工,但平均年龄竟然只有二十四五岁,要知道一万名员工的企业算超大型企业,同样规模的企业如果在日本的话,平均年龄是绝对不会只有二十多岁的,我以前在日本一直在拍摄制作财经类的节目,所以接触过很多日本企业,但没有一家像小米这样,公司上上下下都是年轻人。

或许有人会说,小米这样的科技类公司员工肯定会相对年轻啊。其实并不是,日本也有科技类的公司,比如索尼、

竹内亮在小米总部拍摄

松下等,它们都是老企业,而且员工的新陈代谢很慢,基本都是四五十岁甚至以上,年轻人真的很少,日本的互联网公司可能稍微好一点,但也没有像小米公司那样年轻。更何况在中国,这样年轻的大型企业,远不止小米一家。

年轻人多的企业,氛围也会跟一般印象中的企业很不一样,我在小米公司里竟然看到有人踩着滑板来上班的,这种"玩"的感觉,在日本企业看来简直难以置信。我有的时候跟我公司里的年轻人开玩笑说,我们公司这些年轻人,如果在日本上班的话,第二天可能就会被集体开除吧。

不同于上一辈日本人,现在的日本年轻人发现,即便自己努力上了东京大学这样的顶级名校,毕业进入知名大型公司,但看似闪耀无比的履历并没有对事业的起步有什么帮助,他们还是要从非常基层基础的工作开始做起,自己的想法完全没有办法得到实现和施展,而且实际的收入也并不会比在中小企业工作来得丰厚多少。那么对日本年轻人来说,还为什么要努力呢?

相比日本,中国年轻人的发挥空间更大一些,而且越来越多的年轻人选择进入创业公司甚至自己创业,这样的意识

● REC

"和之梦"团队,摄于2020年9月

和文化会让年轻人更具个性,而讲求创意和个性化的创业企业也会欢迎和尽可能保持年轻人的个性,即便是传统企业也会强调自己对年轻人是很"友好"的,因为在现在的"少年"中国,谁都不想失去"后浪"的支持。

然而,即便整个社会都在"讨好"中国的"后浪"们,年轻人依然有着不满甚至是焦虑,我想主要的原因是他们太渴望"成功",而在中国社会,"成功"的定义却相对狭窄。

中国年轻人对于"成功"的定义,我觉得可能大多数人的标准还是致富吧,为了过上有钱人的生活,必须事业有成,为了事业有成,必须进入收入较高的大型公司,为了进入大型公司,就必须考入名校,最终造成了无数人挤在这样一条迈向"成功"的路径上,谁都害怕掉队。

这种焦虑感带来的影响有很多,比如它让很多年轻人失去了耐心,我自己公司也曾有过这样的年轻人,他们一方面不愿意做一些重复性的基础工作,一方面又特别容易被更高的工资或者职位吸引而很快辞职离开。当然我很理解,他们的压力很大,比如男生年纪轻轻就要买房子,要不然可能结不了婚,但另一方面,我觉得他们太喜欢跟别人"比较"了。虽然日本人也会跟别人比较,但这种情况在中国年轻人

中更严重。

这段时间大家对所谓"35岁危机"的话题讨论比较多，仿佛一个人过了35岁还没有成功的话，就是失败者。这个对我来说就非常不理解也不认同，拿我自己来说，我是到了42岁才取得了目前的成绩，日语叫"开花"，每个人的背景、能力和机遇都不同，有些人可能要50岁、60岁才"开花"，但中国年轻人会觉得这样太晚了。

除了失去耐心之外，还有就是对于"幸福"这类观念的定义，什么是幸福的人生，可能这个问题对于一部分中国年轻人来说，答案就只是早早地事业有成，实现所谓财务自由吧。

其实，日本在20世纪80年代所谓"泡沫经济"时代，也经历过差不多的阶段，那个年代的日本人是一切"朝钱看"，但现在大多的日本年轻人的价值更加多元化，当然还是有一部分人追求物质生活，但同时也有很大一部分年轻人认为名校、好的工作、事业成功这些标准，并不是人生唯一的选择。

有意思的是，我发现更年轻一代的中国人，比如"00后"、甚至"10后"们，跟"90后"们相比有了变化，我想这可能是一个国家在发展过程中都会面对的阶段吧。

教 育 无 小 事

　　说到"10后"，我想聊聊我自己的孩子。我有两个孩子，老大是儿子，2008年出生，老二是女儿，2014年出生，是标准的中国"00后"和"10后"，他们这一代小孩子真的什么都不缺，住着宽敞的房子，衣食住行可以说样样都能满足，刚买的玩具坏了怎么办？再买新的呗，根本无所谓。这样长大的小孩子，可能真的不会有上一代的那种焦虑感，等他们长大了，可能会觉得什么都见识过，什么也都差不多，就这样了，可能也会跟现在的日本年轻人一样，真正变得"佛系"吧。

　　但这一代小朋友的家长们却依然是焦虑的，这就要提到中国的教育了。我跟同样生活在中国的日本人交流时发现，只要是有孩子的日本人，都认为中国的应试教育压力对孩子来说实在是太大了，他们普遍都想把自己的孩子送到好的学校里去上学。

　　日本很早以前也跟现在的中国一样，是以考学为主的应试教育，但在80年代末90年代初开始反思，并且有了所谓"宽松教育"改革，虽然这几年日本觉得宽松教育实施过头影响了日本学生的国际竞争力，开始逐渐对宽松教育进行调整，但整体上来说，中国的教育体制还是要比日本严格很多，压力也大很多。

　　但我也知道，对于现在的中国来说，教育制度的改革会比较困难，特别是高考制度改革。中国人口那么多，而高等

● REC

竹内亮和他的两个孩子

教育的资源就那么一些,所以通过考试来优中选优是正确的,而且还有非常多的农村孩子仍然需要通过读书来改变自己的命运,而高考是他们能够参与和城市孩子竞争的相对公平的方式。

但作为两个孩子的爸爸来说,我还是不太想让自己的孩子"压力山大"。我希望自己的孩子未来只要做自己喜欢的事情就够了,没有别的太多的期望,他们没有必要一定要上好的大学,进大的公司,只要他们自己开心就行。当然,我的中国妻子并不这么想,她认为孩子还是要有一定的压力,不过她也认可这是大环境造成的,我们的孩子需要在这个大环境下成长,这也是无可奈何的事情。

或许是受我的影响吧,我的儿子就非常不喜欢学习,经常全班倒数第一,老师也已经放弃了,但我看他一点也不在乎,也完全不焦虑。或许换作其他中国家长的话,早就急了,但说实话我其实无所谓,我的想法很简单,儿子如果学习成绩不好,那就可以做别的事情,或许他只是不擅长书本上的学习,那试试看做别的就好了。而我女儿可能就受她妈妈的影响更大,她比较乖,在学校表现得也跟别的孩子差不多。

我希望,不管成绩如何,未来自己的孩子能过活得开心

一点。也希望未来所有中国的孩子都能像我在大凉山看到的那些小孩子一样，眼里充满光芒，并且这光芒一直都在。

● REC

竹内亮和大凉山的少年走在田间小径，2020年7月摄

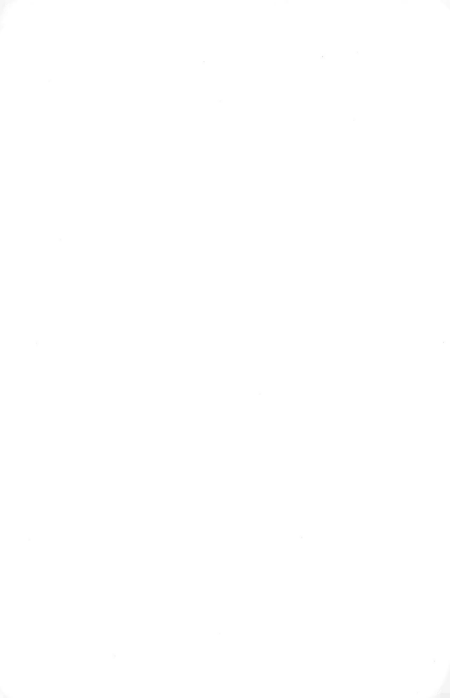

通
过
对
话

避
免
误
读

　　身为一名纪录片导演，可以说也是传媒圈里的人，从我个人的感受和在中日两国之间的工作经验来看，我觉得客观地讲，目前中日之间的误解和误读不仅依然存在，而且还很严重，当然这里面更多的还是日本媒体对于中国的错误报道和片面解读，这不仅导致了日本民众对于当今中国社会的认知存在片面性和偏见，也在很大程度上阻碍了中日两国关系的发展和人员往来的积极性。"新冠"疫情之后，有越来越多的中国大型企业和机构找到我，作为一名拍摄经济类纪录片出身的导演，这让我感到很兴奋，但同时也让我面临不少之前没有遇到过的"挑战"。

和"华为"的理念之争

在拍摄《华为的100张面孔》这部纪录片之前,我对于华为的认知,只停留在"一个做手机、做通信、做5G的公司"这样的层次,还有一个印象是这几年外媒的一些报道带给我的,那就是"华为是一个有中国政府背景的公司"。

带着这样的认知和印象,我进入了华为公司总部,甚至还进入了他们存放所有股东资料信息的档案库。实不相瞒,在拍摄工作中,关于华为公司所有权的基本信息我几乎都看到了,我想这也体现了华为公司对于我这次拍摄的一种坦诚的态度。整整12万名员工股东,每个人持股多少,价格多少钱,写得清清楚楚,可以说华为确实是一个完全由员工所拥有的公司,与所谓"政府背景"相去甚远。

但即便如此,我相信肯定还会有人在看了我的纪录片后质疑一件事情:你难道就百分之百相信华为让你看到的

● REC

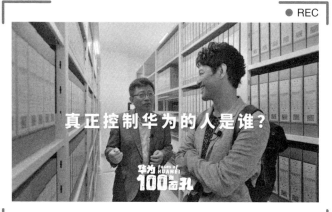

真正控制华为的人是谁？

《华为的100张面孔》宣传照：进入华为资料室

东西吗？说老实话，我也没有办法就百分百相信，但有一点我坚信，那就是：包括日本媒体在内的几乎所有对华为有质疑的外媒，甚至都没有进行过一次与我们团队对华为的采访类似的"真实"调查，一次都没有过。虽然华为并没有上市，但是它的各种信息和资料，甚至包括财务资料等，是完全可以向这些质疑的外国媒体和机构公开的，就像我们团队能够看到的一样，但这些媒体和机构并没有尝试那么做。所以我虽然不能说百分百消除了对华为的疑问，但至少我更有理由去反过来质疑那些不经调查就凭空质疑华为的媒体和机构。

● REC

《华为的100张面孔》宣传照: 采访轮值董事长郭平

随着我们对于华为的采访的深入，我发现华为这家公司不但不符合外媒对它的印象，而且普通中国人对于华为的理解其实也不是很完整和准确。华为上上下下共有20万人，但其中有百分之四十的员工都是研发人员，而且由于很多员工自身就是公司的股东，所以华为公司可以说是一家真正"民主"的公司。公司每5年召开一次大会，决定公司领导层以及公司未来的发展大方向，再加上华为是一家非上市公司，可以不被公司短期业绩好坏影响，这也造就了华为强大且坚定的以研发为主的企业发展路线。这一点我相信很

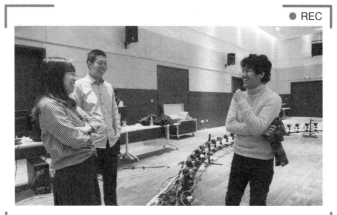

和华为工程师交谈

多中国老百姓都不一定了解，更不用说外国人了。

　　在作为在中国生活多年的外国人的我看来，华为真正做到的与其他同规模中国企业不同在于，我所接触和认知的中国大型企业，包括民营企业和国有企业，公司管理大多还是由领导说了算，这其实并不难理解，因为要管理一个组织，有的时候需要有人来"独断专行"地决定一些事情，就拿我自己来说，目前我公司有30多名员工，规模上来讲只能算小微企业，但即便如此，我都发现每个员工的想法不一样，如果要尊重所有人的意见的话，那么公司将没有办法顺利运行，

而大型企业更是如此。但华为则通过独特的"民主"方式让员工们自己来决定公司的未来，所以从一定程度上来说，华为甚至不像一家大型企业。

关于华为的纪录片上线之后，我很关注其在日本观众中的反馈，我发现一些接触过中国或者喜欢中国的日本朋友在看了这部纪录片之后都表示非常喜欢，很多人在网页的评论栏里写下"这部片子非常有意思""非常厉害"之类的留言，有一些观众甚至还在看了华为的纪录片后，联想到了20世纪80年代日本的一些企业，诸如松下、索尼等被美国打压的历史，而华为现在的处境正如那个年代的日本企业。

然而对于那些长期对中国持有偏见的日本人来说，他们还是不相信纪录片所展现的内容，他们会认为我们拍到的内容也只是华为公司想给外界看到的一些"表面文章"而已。但不论观众怎么想，我想我们的纪录片能做到的，只是通过我们的眼睛来还原华为到底是一家怎么样的公司而已，至少我们所看到的华为的每一位员工，都是非常普通的，他们真的没有什么所谓"背景"，非常普通，普通到跟你、我、他或者我们身边随便一个普通人一样，我相信，华为的20万名员工都是这样的。

关于华为的纪录片,我想提一个我个人认为特别有意思的地方。整个拍摄过程总体来说是非常顺利的,但中间我们团队和华为的有关部门发生过意见不同的情况,甚至双方一度非常僵持。那次僵持是为了一个很多人可能觉得并不重要的点,我们团队去到青海采访华为的5G基站建设情况,拍摄过程中我发现路边站着一位僧侣在看,我上前跟他搭话,我问他"您知道不知道什么是5G?",这位僧侣说他不知道,我进一步跟他解释道,"5G技术用上的话,手机速度就会变得很快",这位僧侣说5G技术"没必要",因为他"不看电

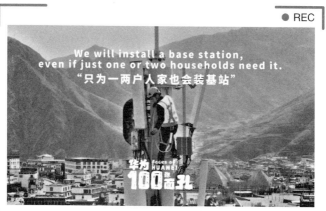

《华为的100张面孔》宣传照: 青藏高原的5G基站

● REC

竹内亮在青海拍摄5G基站时产生高原反应

影也不看综艺节目"，他说他"并不觉得5G有什么意义"。

我觉得这一段对话很有趣，于是剪辑到了片子里，但华为方面提出"能不能把这一段给删掉"。于是我跟华为方面

"吵"了起来,其实我能理解华为方面的想法,他们每天在努力工作,为了中国和全球其他地区5G的早日应用和普及,不惜去青藏高原这样条件十分艰苦的地方安装基站,我们当时所在的地方海拔高度4 800米,可以想象华为的工作人员每天工作的辛苦程度,而那位僧侣的话从一定程度上让他们感觉自己的辛苦工作遭到了否定。

但我坚决反对删除,从我一个纪录片导演的角度,那一段我跟僧侣的对话非常真实,它真实地反映了最普通的中国老百姓对于5G这样的新技术的认知和看法,其实不光是那位僧侣为代表的普通中国人,很多高学历的人也不一定就了解5G是干什么的,它会给我们的生活带来哪些改变,如实反映这些观点和认知,是一部合格的纪录片应该做到的。

最终,在我的坚持下,华为方面同意把这一段保留,但我同时也做了妥协,在这一段对话之后,加入了一些旁白,大致介绍了一下未来5G如果应用起来以后,给这些生活在高原或者大山深处的人们带来的好处,诸如远程医疗等。

日本主妇在中国"获得自由"？

除了华为那样的大型企业，一些中国的地方政府最近也来找到我们合作，这多多少少让我有些意外，因为照理说，中国的地方政府应该并不需要让我这样一个外国纪录片导演去帮忙展现什么。但事实证明，越来越多的地方政府也愿意做一些新的尝试与合作。

2021年2月，我为苏州市相城区拍摄了一部纪录片，在这部片子里，我一共邀请了七位对谈嘉宾，其中五位是企业家，借着苏州的各处美景作为背景，畅聊在中国工作生活的一些感悟。苏州市相城区这几年着力招揽日本企业进驻，而我这部纪录片从某种程度上是针对日本人拍摄的，最主要的目的就是通过我们这些在中国生活的日本人的闲聊，解开一般日本人心目中对于中国社会的一些早已过时的认知和偏见，同时又把苏州当地的特色文化介绍给普通日本人，这对

未来日本企业投资苏州、投资相城区，相信会有所助益。

其实，这些嘉宾在节目中谈及的一些点，基本上都在我事先的预想之内，我平时也会跟一些在中国的日本朋友交流，会发现大家对于在中国的感受其实已经有很高的共通性了，但有些观点和感受，可能生活在日本的普通人并不了解，甚至有些观点即便是中国的观众们听着都会感到新鲜，中国社会的一些特点，在我们日本人看来反而感受更为深刻。

作为一部跟"招商"息息相关的纪录片，里面谈到一些中日两国在创业创新大环境方面的比较，这或许是一些商务人士比较关注的，但节目真正上线之后，我发现里面有关于"女性"和"自由"方面的内容引起了更多人的共鸣。

节目中有一位嘉宾是陪着丈夫来中国的日本家庭主妇——相马华织女士，她的观点令很多人印象深刻。不同于有公司配备专车和翻译的丈夫，日本家庭主妇在中国的生活在初始阶段是有很大挑战的，从第一次接触异国纸币到适应独具特色的购物习惯，这对于每天必须操持家务的主妇来说，是来中国后的第一课。但相马女士在对谈中表示说，"只要熬过这个阶段之后，就不受别人的限制，可以非常自由了"，她甚至说，"在中国生活期间，跟日本人之间的接触交

流反而更让人感到心累"。

她的这番话据说在"驻妻"群体里很有共鸣，所谓"驻妻"，是指从日本派驻到中国的公司职员的妻子。在日本社会，家庭主妇的社会关系相对简单，除了家庭之外，往往同一个社区的家庭主妇之间或者同一家公司的员工妻子之间，都会有自己的小圈子，这些小圈子虽然能够让家庭主妇们有一个与人交流沟通的场所和机会，但从另一个角度看，这些圈子本身也存在着非常多的规矩，甚至鄙视链，这也让很多家庭主妇感到不小的压力，甚至是有苦难言。这几年中国观众中人气非常高的一部日剧《半泽直树》的第一季里，就对银行职员的"太太俱乐部"有非常生动的描绘，这样的场景虽然这几年也随着日本社会变化有所减少，但还是广泛存在的。

而到了中国，家庭主妇们只要安顿好自己的小家之后，就能自由地做自己想做的事情，没有人会在意和指责你，甚至有些"驻妻"在来到中国后发展了自己新的兴趣爱好，她们的普遍反映是，一开始对于陪着丈夫来中国生活都会有抵触情绪，但待的时间久了之后，都会爱上中国的生活。

除了家庭主妇之外，在中国工作的日本职业女性也同

● REC

创业家星本祐佳

● REC

请在中国生活的日本女嘉宾录制谈话节目

样感受到了轻松和自在,在中国创业的星本祐佳小姐在与我的对谈中就提到,在日本的企业里面,可能公司高层里一位女性都没有,如果一场高级别的会议里出现一位女性,在座的男士们可能第一时间会以为是"服务人员"。

而在中国则截然不同,尤其是在创业公司中,女性创始人比比皆是,即便公司高管中女性比例高过男性也很正常。此外,在日本,不仅在工作时间,哪怕公司聚会团建的时候,身为女性员工,也要随时注意餐桌上的布菜情况和男同事们杯子里的酒是不是快喝完了。"我发现我在日本上班的时候,每次公司聚餐都没吃饱过",星本小姐在采访中笑着说道,而在中国,却没有这样的餐桌传统。

虽然我在拍摄这部纪录片之前,对于嘉宾表达的哪些观点和内容会引起中国观众的讨论,已经有一个比较大致的预测了,但说实话,后来真正等这部纪录片上线之后,我发现在中国的互联网上,对于片子里提到的自由度,特别是女性自由权益的讨论程度,还是超出我的预期的,在我转发这部纪录片的微博里,热度最高的一条网友评论写道:不是中国女性地位高,而是日韩女性地位太低了。可见,女性话题在当前中国互联网上是非常受关注的议题。

说到女性地位,还有一个热点话题可以作为有意思的注解。在中日两国都非常著名的乒乓球运动员福原爱被媒体曝出与她的中国台湾的丈夫婚姻破裂,这在中日两国的互联网上都上了热搜,但同样是热搜,中日两国网友对于福原爱的态度则截然相反。

日本网友基本上以批判福原爱为主,认为她没有尽到一名母亲的责任,竟然把自己的孩子扔在中国台湾,一个人飞回日本过新年,这在日本主流社会价值体系下是不能原谅的事情。作为一个土生土长的日本人来说,虽然我不一定赞同日本网友的这些观点,但日本互联网上会出现这样的情况,我丝毫不感到意外,甚至可以说是在意料之中。

然而,同样一件事情,中国互联网上则很少看到批判福原爱的声音,反而更多的网友都是同情福原爱的,这一点是我之前没有预料到的。不过从这里可以看到,中日两国之间对于一些问题的"角度差"与"温度差",是要通过一个非常具体的话题才能体现出来的,这是对包括我们团队在内,从事中日文化交流工作的人的一种提示。

想听真话 先听"坏话"

跟华为的那部纪录片类似，在给苏州市相城区拍纪录片的过程中，其实也不是一帆风顺的，也遇到过一些"争吵"。在片子开头的地方，我请嘉宾分享了一些他们来到中国之前对于中国的主要印象。他们说了一些比如"有人光着肚子在街上走""空气比较脏"之类的让中国观众可能觉得不太舒服的话，然而，客观来说，对于没有来过中国的普通日本人来说，这些印象都是通过日本媒体获得的，即使到现在，这样的认知在日本社会依然具有一定普遍性。

可想而知，苏州市相城区方面肯定觉得这样会不妥，他们提出"能不能删掉"，但我依然坚持自己的理念，我认为如果一部针对日本观众拍的片子，只说夸中国的好话，而不说一些所谓"坏话"，是不会有日本人愿意看愿意信的，更何况对于这些嘉宾来说，从通过日本媒体获得对中国的不

《邂逅相城》宣传照

　　全面的印象,到来到中国生活之后才对中国有了全面客观的了解,这个变化过程本身才是更有价值的,也是对于日本观众来说更有说服力的,因此我坚持把这些"坏话"剪到正片里,不能删掉。

　　中间经过了好多次的沟通,最终我还是争取到了对方的理解,虽然这个过程会很累,但我仍然非常感谢他们尊重我的意见以及理解我们团队的理念。我知道,这个转变其实对一些地方政府来说并不容易,如果在过去,可能这个片子就会因为这些想法上的不一致而最终没有办法完成,但从这

次合作中，我充分感受到，地方政府的官员们也在慢慢发生着改变。

我有比较多的机会接触到一些负责对外宣传工作的官员，基于我外国人同时又是媒体人的双重身份，他们会咨询我，怎么把中国的文化传达到海外去。每到这个时候，我总会重复一句话：不要总是夸自己。我发现，现在越来越多的官员能够认同我的观点，特别是一些年轻的官员，他们是想改变也愿意改变的。

而且不仅是政府层面，普通的中国年轻人也有这样的变化，每次我的作品上线，就能看到类似的评论或者弹幕，希望我们能够坚持自己的创作理念，客观地介绍中国社会的情况，而对于一些外界对中国的片面的认知和观点，更多的中国年轻网民也能理解这是有历史原因的，需要一定时间来慢慢扭转这样的情况。看到中国年轻人能有这样的认知，我觉得十分开心，也更加坚定，中国的未来会越来越好。

　　我们的公司叫"和之梦",我们公司有一档节目叫《和饭团》,从中可以看出,向中国观众介绍日本文化是公司成立以来的愿望也是我们始终在做的事情,这件事情未来我们还会坚持做下去。而几年节目做下来,我有更多机会认识到中国社会文化的不断发展。有越来越多的中国企业,特别是文化产业方面的企业开始向包括日本在内的海外市场探索,而同时,日本的企业和普通日本人,也逐渐看到中国作为文化内容市场的魅力所在,纷纷开始把眼光投向了这里。

从日本到中国　再从中国到日本

　　把日本文化介绍给中国人，这个念头出现在我脑子里是在10多年前，也就是2011年，那个时候我刚刚拍完《长江天地大纪行》纪录片。在那个拍摄过程中，我发现很多普通的中国老百姓，对于日本的认知还停留在20世纪80年代，认识的日本明星还是山口百惠、高仓健，能说的日语都是从一些抗日神剧里听到的"花姑娘""米西米西"，这些体验让我感觉有些奇怪。

　　回到日本后，我把这个感觉跟冬冬（阿部力）聊了，作为一名出生在中国东北的中日混血儿，冬冬对我说的事情特别有同感，我们都觉得应该做点什么，于是我就有了离开日本去中国、在中国制作介绍日本文化的节目给最普通中国人看的念头。

　　但是当时这个念头遭到了我妻子赵萍的反对，因为当

时我们的工作都很稳定,我可以时常给日本的电视台拍大型的节目,收入还不错,而赵萍自己也有稳定的工作。而且,我们的第一个孩子也已经上了幼儿园,甚至还买了房子。因此,贸然离开日本去中国,等于是放弃日本的一切,在几乎没有任何人脉基础的中国从零开始,冒这样的风险无异于一场赌博。

然而我并没有放弃这个念头,而是花了两年的时间去做我妻子的思想工作,这期间还经历了2012年中日关系最为困难的时期,当时不光我妻子担心,连我身边的日本人朋友都不理解我的想法,他们觉得我去中国可能人身安全都得不到保证,更不用奢望向中国人介绍日本文化这件事了,纷纷表示担心或反对。但我依然没有放弃。最终,在2013年,我和妻子带着儿子,离开了日本,来到了中国,来到了我的岳父母所在的城市——南京,并且一直住到了现在。

说老实话,除了想向中国人介绍日本文化外,来中国开创事业还有一个目的就是挑战自己。我拍长江纪录片的时候也就三十二三岁的样子,那个节目在日本的电视媒体来说已经算相当大制作的节目了,所以在那之后,我有一种感觉,觉得自己不做出点改变的话,往后的十年、二十年都会跟

在宁波拍摄在中国当演员的日本人美浓轮泰史

三十二三岁的自己没什么大的差别，如果那样的话就太没有意思了，而且在拍了长江的纪录片之后，周围的朋友都觉得我是中国通了，肯定很了解中国的事情，但我当时实际上却连中文都讲不流畅，更不用提对中国的了解了，这也激发了我进一步了解中国的渴望。所以，最后我选择来到中国，也算是多种因素构成的吧。

时过境迁，来到中国也有近八年的时间了，跟刚来的时候相比，我个人的生活没有太大变化，依旧跟我的岳父母住在一起。哦，对了，要说变化，可能就是我有了女儿吧。但我

2020年10月"和之梦"团队在南京搬新后的办公室

的事业发生了很大变化,随着这几年我们节目的"出圈",尤其是"新冠"疫情后有越来越多的观众注意到我和我的团队之后,我比过去忙了很多,团队也比过去大了不少,走在路上,也会经常发生被人认出来打招呼的情况了。

而比起我个人和我公司的变化,这八年时间里,中国社会的变化更是翻天覆地。

我自己最能体会到的变化,是不同世代的中国人对于日本文化的认知程度的变化。2010年我第一次来中国拍纪录片时所接触到的一些最普通的中国民众,用世代来划分的话可能60后和70后居多,他们对于日本的认知停留在20世

纪,而来了中国创业之后,碰上了互联网在中国飞速发展的时代,我发现80后和90后作为互联网上最活跃、所能接触到的资讯最全面的人,他们通过各类文化产品,特别是日本的电影、电视剧、动画片、音乐等,对于日本文化乃至日本社会具备了非常高的认知水平和理解能力。

而如今,近十年过去了,我惊讶地发现,00后和10后对于日本文化又变得"不知道"了。拿我自己的孩子举例,我的女儿是2014年出生的,你可能都难以相信,她从一生下来就几乎没有看过任何日本的文化内容,即便她的父亲是一个日本人。我的女儿动画片只看中国国产的动画片,现在接触得最多的手机应用可能是抖音,如果你问她最喜欢的明星是谁,她可能会回答你是李现、王一博这样的男明星。而我2008年在日本出生的儿子,也只是在我的强力推荐下,喜欢上了日本漫画《火影忍者》,仅此而已。

相信有跟我孩子年轻差不多大的小孩的家长们,都会跟我有差不多的感觉。在他们这一代中国孩子从小生长的环境中,中国本土文化产品的生命力比过去强了很多,不光是数量多,而且质量也是逐年在提升之中,在这样的环境下长大的中国孩子,不会再像过去世代的人那样,觉得国产的

● REC

竹内亮在2020年8月初"淘宝造物节"现场

东西不怎么样,反而是会觉得国产的东西就是好的甚至是最好的,哪怕只消费国产的文化产品也足够了。

而另一方面,日本的年轻人群体中,这两年也出现了越来越多"消费中国文化产品"的现象。其中最有名的可能就是抖音海外版TikTok在日本女高中生中的流行吧,这已经成了社会现象,据说现在日本女高中生群体中TikTok的下载量非常高,几乎是人人都在用,每天通过TikTok看短视频甚至自拍短视频成了女高中生群体最日常要做的事情了。

　　除了TikTok之外，B站、小红书、这样的网站或者app也在影响着越来越多的日本年轻人，通过这样的平台，更多的中国文化内容在进行输出，前一阵子我甚至听说现在日本女生中特别流行"中国风"的妆容，原因就是这些日本女生在视频网站上看到中国UP主分享的好看的化妆视频，逐渐喜欢上了中国风的妆容甚至是开始从中国代购一些国潮的化妆品。

　　除了年轻女生群体，中国的游戏公司开发的游戏产品，

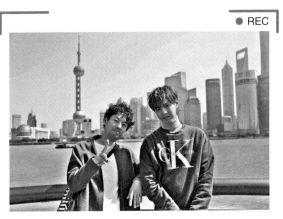

● REC

2018年3月，竹内亮在上海拍摄来中国做活动的日本偶像歌手兼演员片寄凉太

● REC

2021年2月28日,竹内亮在"2020微博之夜"典礼上和丁真合影

特别是手机游戏,也在让很多日本男生喜欢甚至沉迷,或许很多中国人都想不到,现在在日本国内手机游戏排行榜前10名的游戏中,有很多款都是由中国游戏公司开发的。

说到游戏,不得不提到"二次元文化",日本的动漫和游戏文化长期受到中国年轻人的追捧,由此衍生出的一些声优(配音演员)、歌手们也受此影响经常会来中国举办见面会、演唱会等多种活动,而我们公司的节目企划中就会安排拍摄采访这些来中国做活动的日本艺人们。我发现,这些艺人们近几年也越来越多接到中国的游戏公司或者动画制作公司的邀约,为他们的作品配音或者演唱歌曲,对这些日本艺人

来说,中国市场正变得越来越有吸引力。

　　但正如我上面提到的,由于中国最年轻的一代人对于国产文化的认同度更高,所以对于日本人来说,来中国市场赚钱的时间窗口期也许并不会非常长,或者说,像过去那样"躺赚"的时代可能一去不复返了,未来要在中国市场分得一杯羹,一定要了解中国新一批的年轻人,为他们做出他们喜欢的产品和作品来。

　　基于这些大环境的变化,我和我的团队感受到,未来除了要继续为中国观众做《和饭团》等日娱相关节目之外,也要开始为日本观众做"华饭"相关节目了,甚至"华饭"的比重将来一定会越来越大。

希望在年轻人

2021年3月中旬,为了拍摄《我住在这里的理由》节目,我去了一次海南,采访了一群特殊的日本年轻人。

这群年轻的日本男生来中国是为了参加一档叫《创造营2021》的节目,这是由腾讯视频出品的偶像选秀综艺节目,2021年选的是男子偶像团体,而且还是所谓"国际男团",90个选手中有来自日本、泰国、俄罗斯甚至乌克兰的选手,而日本选手更是多达十几人,那么多日本男生来中国参加选秀节目,这在日本是前所未有的事情,我们团队自然是要去一探究竟的。

我个人虽然对男子偶像团体兴趣不大,但我很好奇是什么原因让这些日本年轻人下定决心来语言不通的异国他乡打拼,而且他们和去深圳打拼的日本年轻人还不同,他们不是制造业方面的技术人才,而是属于靠心灵交流的文化艺

术领域,他们真的做好准备了吗?

这类选秀节目比较特殊,采用的是"集训"加"公演"的模式,并由观众投票选出最后成团出道的成员,而且由于防疫的需要,这些来自日本的小伙子们在海南的集中地前前后后待了近半年的时间,而且在节目录制阶段的 3 个月时间里,他们甚至不允许用手机,完完全全同外界隔离开了。再加上身边大多数的选手和节目工作人员都是与自己语言不通的中国人,他们的压力可想而知。

令我意外的是,这些日本选手虽然表示过程很辛苦,但对于这次挑战本身一点都没有感到后悔,反而觉得开阔了眼界并且交到了朋友,能亲眼看到中国,让他们收获颇丰。

首先,节目的制作规模就让这些年轻人受到了震撼,现在中国主要视频网站的这类选秀节目的制作费用动辄上亿甚至几亿,比日本的同类型节目的预算要高出非常多,每次录制出动 100 多台摄像机和几百名工作人员,这更是现在的日本国内市场难以想象的庞大规模,光是这一点,就让日本选手们大开眼界了。

此外,中国观众粉丝的热情以及包容度,也出乎了他们的意料。在来中国之前,他们对于自己在节目中的表现和

● REC

2021年3月,竹内亮和《创造营2021》日本学员赞多、力丸

最后的成绩的预期都不高,因为毕竟这是一个中国的综艺节目,观众都是中国人,要让中国观众主动喜欢一个来自日本的选手难度是非常高的,所以他们和他们的经纪公司基本都是抱着尝试的心态来参加节目的,压根没有想过还有在中国成团出道的可能,甚至连在日本租的房子都没有解约就来中国了。

但结果证明,只要你有实力、有观众缘,中国观众是不吝惜给任何人掌声和鲜花的。在最后成团的十一人中,竟然有五人是国际学员,而其中来自日本的成员更是占据了从第

二名到第四名的三个高位,成绩可谓亮眼。获得出道顺位第二的选手赞多,曾接受我的采访,我还记得当时他说,节目拍摄场地外面每天会有很多拍照的粉丝,但他们这些日本学员出现的时候,这些粉丝往往都会放下手里的相机。我想,现在的赞多如果再次出现在公共场合,应该会有无数的相机对着他,也会有无数的来自中国粉丝尖叫呐喊迎接他吧。

据说,《创造营2021》国际团的成功出圈,已经在一定程度上改变了日本国内对中国市场的看法,《创造营2022》要选女团,我想一定会有更多日本经纪公司积极选送自己的女艺人来中国参加节目吧。

我发现,来到中国的日本青年一代,不论是在深圳为了创业成功而奋力打拼的,还是在海南为了获得表演机会而拼命练习的,他们都对于在中国奋斗这件事情没有任何心理层面上的阻碍,这一点看似正常,其实对于日本社会来说是一个非常重要的变化。

我经常举一组数字来说明日本老百姓对于中国的喜恶程度,这组数字是1:3:6,其中"1"代表的是在学习、工作、生活领域同中国有关或者相对了解中国的一群日本人,他们对于中国了解更全面,同时对于中国的感情也更正面客观,

但他们在所有日本人中可能只占到一成左右。

而"3"代表的是日本人中对于中国的印象最为负面且最顽固的一批人,对这批人,你无论怎么说服他们,他们都天然讨厌中国,这批人占到所有日本人的三成左右,他们还有一个特点,就是平均年龄非常老。

最后的"6",指的是有六成日本人对于中国的印象既谈不上正面也不会非常讨厌,但硬要他们选择的话,他们会因为日本媒体的影响而对中国印象偏负面一些,但这些人在我看来是未来可以"争取"的一部分,而且他们都偏年轻。

根据我的接触和了解,日本的年轻人还没有完全被日本媒体"洗脑",不存在对中国的固有负面印象,同时,他们为了自己的梦想和目标,愿意来到中国跟普通的中国年轻人一样奋斗和努力。作为一个生活在中国的日本人,我觉得高兴,因为希望在年轻人;同时,作为一个在中国创业的日本人,我觉得兴奋,因为希望还是在年轻人。

如果你已经看到这篇后记的话,那我必须要感谢你凭借着自己强大的耐心,看完了一个中年"网红"大叔,用一整本书的篇幅,来"吹嘘"自己是如何在互联网上红起来的点点滴滴。

没错,我认可并且接受别人对我"网红"的定位,而且我还知道,这样的热度也许并不会持续很长时间,说不定过段时间我也会"凉"。

为什么我不怕"凉"?因为我从一开始就没有朝着"网红"的方向在努力,而是一种机缘巧合,是在不知不觉之中

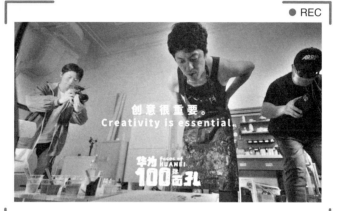

● REC

《华为的100张面孔》宣传照

成了所谓"网红"的，所以我也不担心一旦热度过去之后一切又恢复原样，因为我的目的不是热度不是流量，而是拍自己想拍的片子。即便哪一天我没有热度了，只要我有想拍的题材，我依然会坚持拍下去，反而当哪天我觉得我再也拍不出好的片子的时候，我才会选择"退休"。

我就是这么一个喜欢拍片子，尤其是拍纪录片的人，看了一整本身为"网红"的絮叨，这篇后记，我还是回归本行，聊聊身为一位来自日本的纪录片导演的一些感想吧。

学生时代的我非常不热爱学习，几乎天天泡在学校图

书馆,借里面的录像带看电影,整个高中我可能看了几百部电影吧。时间久了,我便生出一个梦想,那就是当电影导演。

为了实现电影导演的梦想,我高中毕业后去上了专门学电影的专科学校,同时,为了实现独立自主,我开始每天兼职送报纸赚生活费。

每天送报纸的工作非常枯燥,唯一的好处就是休息的时候可以免费看报纸,时间久了,我逐渐对社会新闻产生了兴趣,渐渐地,我的梦想就从电影导演转变成了记者。

但后来,我开始觉得只做每天跑新闻的记者的话,深度不够,就那么一篇稿子,表达不出来什么有深度的、有人情味

2021年4月,在厦门拍摄当地美食

● REC

2020年5月,在杭州拍摄立陶宛主人公伊芙(Eve)

● REC

2020年8月,在浙江拍摄"粉色叔叔"竹内慰晴

的故事,所以我就想去做能把新闻记者和电影导演结合起来的工作,那不就是纪录片导演吗? 纪录片导演既能拍现实题材的故事,又能拍有故事性的东西,于是我从学校毕业以后,进入一家专门拍纪录片的制作公司,我的师父是一位日本纪录片行业内知名的制片人,他和现在全球知名的导演是枝裕和是好朋友。顺便说一句,由于纪录片这个圈子在日本真的很小,所以从业人员之间往往都不陌生,是枝裕和导演现在的摄影师和助手,曾经也跟我合作过。

　　就这样,我从一个"不学无术"的高中生,成了一名纪录片导演,并且一拍就是10年。27岁的时候,也就是2007年左右,我拍了一部讲1997年亚洲金融危机十年回顾的经济类纪录片,并且获奖了,而2008年又恰巧发生了一次席卷全球的金融危机,当时日本受到很大冲击,很多年轻人失去了工作甚至要靠领取生活补助金过活,我当时也去拍了这些领补助金的人们的生活。

　　拍这些跟金融经济有关的纪录片对我产生了两个影响,首先是不太喜欢金融行业,因为我觉得真正玩钱的人自己亏钱其实无所谓的,但那些因为金融危机失去工作的人,则是生死存亡都受影响。

第二个影响对我日后的创作影响更深远一些，那就是我的视角越来越"平等"，尤其是在我拍过上至一国总统下到最底层的流浪汉之后，我看所有人都是一样的，在我的导演视角里，并不存在有钱有权的人就厉害，没钱没权的就不厉害这种事情，而且我拍得越多，这种视角越明显。

我过往的职业生涯特别容易划分，前面十年在日本拍纪录片，其后十年差不多都在中国度过。说到来中国的理由，前面的章节我谈到不少次，其实有一本书对我的影响我始终没提，这本书名字叫《深夜特急》，作者写的是三四十年前坐火车在亚洲旅游的经历，我小时候看完这本书觉得特别有意思，书中那种跟日本的井井有条截然不同的"混乱"的感觉，深深吸引着我。

第一次出国就是来到中国，当时这种藏在内心深处的感觉就被唤醒了，二三十年前的中国和现在比是很"乱"的，有些地方的公共厕所甚至没有门，随地吐痰和乱插队的现象也很严重。但同时，中国的"乱"用另一种角度看也是一种"随意"或者叫"随性"，这一点就特别适合我的个性，在日本，每个人都被要求"讲规矩"，不能突出个人个性，而且绝对不能给别人添麻烦。但中国人不会这样，小卖店的服务员

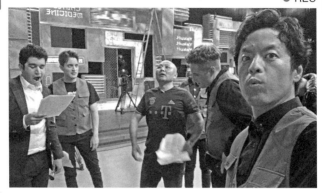

2021年3—4月竹内亮参与综艺节目《非正式会谈》录制

知道我是日本人，甚至会主动跟我搭话聊天，我觉得这个简直太有意思了。所以我最后会来到中国定居，也有一部分是因为自己性格中的某些部分可能更习惯中国。

2021年是我来到中国第八个年头，也是我做纪录片导演的第二十个年头，我曾经在某一次媒体采访时提过我对"和之梦"未来的计划，那就是做成"纪录片界的吉卜力"。吉卜力大家都知道，是日本最知名的动画片工作室，大名鼎鼎的动画片导演宫崎骏就是吉卜力的招牌导演。

为什么定下"纪录片界的吉卜力"这么个目标呢？因

为吉卜力是一个完全以作品为主的公司,他们做出来的内容首先讲求的是有自身风格,而且他们的作品是"没有国界"的。不管你是哪个国家的人,一看他们的作品就认得出这是吉卜力的,而且一看他们的作品你都会喜欢,这是我想要我们团队未来达到的境界。

当然,纪录片不像动画片那样受欢迎,特别是在年轻人间。但我知道,也有一部分年轻人对于拍摄纪录片特别有兴趣,如果你想拍纪录片的话,我希望你尽量不要被一些既有的范式给框住,不一定要非常严肃、非常"高大上"才叫纪录片,只要观众愿意看,我不介意任何形式的纪录片出现。

希望未来有志于制作纪录片的你,能够给纪录片带来更多更新更独特的风格,让纪录片也能像动画片那样"出圈"。

当然,加入我们团队也是一个不错的选择。

谢谢! 有缘再见!

本书是竹内亮导演对于他自己这些年在中国的创业生活的一次正式回顾，而对于笔者来说，参与本书的编写过程，也是我个人一次难得的学习机会和对中日关系的"再认识"的过程。

我2006年10月到日本留学，彼时日本还是GDP世界第二的国家。我仍清晰记得，2009年的一堂大学经济学课上，日本教授跟台下所有学生说："同学们，你们正在经历一个非常特殊的时期，今年或者明年，中国就将超越日本，成为GDP第二的国家，而日本从此会被一路甩开，你们将面临

一个中国崛起的时代,你们应该从现在开始做好准备。"

时光荏苒,自我2014年回国算起,又已过去了近七年,而现在中国的GDP已经是日本的三倍之多,中日之间的互动,特别是民间的交流,更是发生了明显的变化。

在我留学日本的时候,大多数中国同学还是会选择经济管理专业或者理工科专业,而毕业之后的主要选择依然是去传统日本制造业大公司就业,而现在的"95后"甚至"00后"去日本的留学专业选择则更为多元,他们选择的依据也不再仅仅是为了日后的就业考虑,而是更多遵从了自己的喜好与兴趣。

再把目光拉回国内,随着互联网的发展和越来越多中国人有经济实力去日本旅游消费,普通中国人,特别是年轻人对于日本的认识也越来越全面和深入,我想这也是致力于向中国介绍日本文化的竹内亮导演团队能够在中国,特别是在互联网上收获一大批年轻粉丝的重要原因之一吧。

本书的编写方式比较特殊,笔者和竹内亮导演进行了两场将近10个小时的深入访谈,然后根据导演的自述进行文字整理。竹内亮导演在中国已经生活了七八年,虽然他的汉语口语水平已非常之高,甚至会灵活使用一些成语和网络

用语,但竹内亮导演的表达不可避免依然会有一些日式特色。在编写过程中,我们也在保证表述精确的同时尽可能地保留了导演的日式语言风格。希望读者朋友们能够理解。

在本书的编写过程中,得到了竹内亮团队以及竹内亮夫人赵萍女士的高度配合与支持,在此表示诚挚的感谢。

黄立俊

2021年6月8日